U0365962

感谢您所作的事业。我以为您是抓到了使中华民族的文化灵魂渗透到孩子们心里去极其自然而有效的方法。

钱绍武谨书　壬辰于无锡

钱绍武，著名雕塑家、画家、书法家、美术理论家、中央美术学院教授、博士生导师，中国国家画院雕塑院院长

伴随艺术
成长

Grow With Art

地域文化传承与
儿童美术教学

王俊 华斌 / 著

中国城市出版社

目录

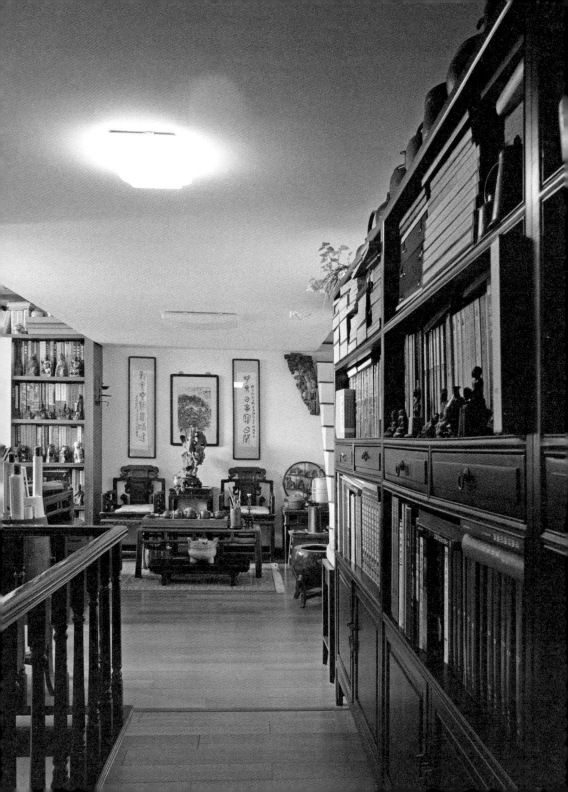

传而统之 文而化之

尹少淳

中国美术家协会少儿美术艺术委员会主任、教育部艺术教育委员会委员、教育部基础教育课程教材专家工作委员会委员、国家美术课程标准研制组组长、首都师范大学美术学院教授、博士研究生导师、首都师范大学亚洲美术教育研究发展中心主任。

《伴随艺术成长》是王俊、华斌新出的一本图文版的美术教育书，读后之感觉，一词以蔽之——"另类"。另类并非贬义，乃指与广众不同，与一般相异。何为"广众"、"一般"之美术教育面貌呢？撮其要者：技能为上。美术教师多死盯技能，美术的进步等同于技能的进步。此观点家长赞同、社会趋附，以致根深蒂固，影响甚广。技能本身，无可厚非，不应鄙薄，理应成为美术教育追求之目标，但仅为其一，不为全部，否则"一叶障目，不见泰山"，失之狭隘，自贬美术教育之价值。

华斌之聪明在于他洞悉于此，并将美术，尤其是技能的教学植入文化的沃土，用教学的犁铧耕耘其中，让文化滋养美术，令美术生根于文化。此种方式乃是对中国传统的美术教育的敬礼与还原，因为中国古代美术教育绝非仅执着于技能，而力求在琴棋诗书中熏染，在自然山水中陶冶，令习者沉浸于一种整体的氛围，技能与修为相互推进，最终成全美术。

传统文化乃华斌美术教学的自觉选择和稳固支点，并由此成就其教学特色。华斌的实验，从工作室，到家庭，再从家庭，到社会，形成了一个逐层放大的文化涟漪，纹理清晰可辨。其"问字楼"，被古董、字画、楹联、书籍，装点得古色古香、文气盎然，身临其中，让人静气、沉潜，心游文海，情近古雅，熏陶浸染，渐铸文心。

华斌选择了几个非常文化的家庭，探究对儿童美术成长之影响。家长或为文化学者，或为收藏家，或为传媒人，或为书法家、竹刻艺术家，或为古琴家。所刊照片，清晰地透射出这些家庭厚重的文化气息。就人的成长而言，家庭是最初、也是

直接的影响源。其影响来自父母的言传，更来自父母的身教。家庭的文化和艺术氛围，会在不经意之中透过孩子的感官，注入孩子的心灵，引导儿童的成长。

社会是更开放的教学空间，丰富的文化弥漫在这一空间之中。华斌带领儿童深潜其中，感受、体验、认知，竭力拓展其文化视野。上海博物馆、南京博物院、苏州博物馆、浙江美术馆、上海笔墨博物馆、无锡碑刻博物馆、中国印章博物馆、印泥市场、吴文化鸿山遗址博物馆、艺术家作坊和工作室皆留下他们的足迹。作为教师，华斌扮演的是引领者、启发者、提问者、倾听者、解惑者的多重角色，面对博大精深的传统文化，其责任是助消化、吸养分。

华斌的教学是立体的，这里的立体并非造型意义上的，乃指其教学内容和方式显示的强烈立体感。教学内容立体感，展示的是水墨画、文字画、金石，以及泥塑、竹雕、碑帖拓印等多维度。教学方式的立体感，体现在可以围绕一个教学内

容，如古文字，安排参观、考察、查找、临摹、书写、竹刻、扇面、泥板刻画、创作等活动，其教学方式决不单一。

水墨画教学中将成人的程式直接套用到儿童学习上，可谓司空见惯。所画题材多是梅、兰、竹、菊。画则画已，却外在于儿童，虽有行动，却无心动。恰如让儿童演唱一首成人的歌曲，勉力而为，却并非发乎其内。华斌并未让儿童早早地进入中国画的程式，而令其于具体之情境，以观察、感受、体验、触动心灵，由内向外发力，并借助于中国传统之线条和墨色，表现所感、所想、所欲。因之，作品随性、生动、稚拙，无伪成人画之弊。如此作为，如此结果，华斌真正洞悉和体现了艺术教育的真谛。

华斌的教学取向是自觉的选择，也跟他的兴趣无缝对接。他喜好收藏，影响并聚集一批趣味相投者。其收藏并非盲目跟风，而是建立在其精深的专业知识之上。在此方面，其悟性甚佳，又肯努力，造诣自然超乎一般。华斌收藏甚广，举凡有价值之古物尽在收藏之列，而不分陶瓷、石刻、木雕、青铜……其对古文字的研究尤见功力。在陕西宝鸡的青铜艺术博物馆，我曾无意旁听了他向同伴介绍青铜铭文，来龙清晰，去脉可辨，释义通透，解读明了，不禁令人感叹后生可畏！

华斌不可复制，但其教学可以追随，此乃我对其他同行的建言。

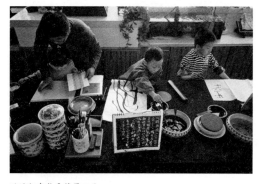

孩子们在熟悉笔墨工具

从混沌到自由的教育

钱初熹

教育部艺术教育委员会委员，教育部中小学教材审查委员会委员，全国教育科学规划重点课题审查委员会委员，全国课程教材研究所兼职研究员，日本美术教育联合会特别会员。华东师范大学教授，博士生导师，华东师范大学艺术教育研究中心执行主任。

在我收藏的众多儿童美术作品集中，《伴随艺术成长》是一本独辟蹊径、别具一格的集子。它静静地躺在我的书斋里，生动地讲述着一位年轻美术教师和四位孩子及其家庭的故事。

这一故事有着多位主角，美术教师华斌、热爱美术的四位儿童和全力支持他们的家长，故事的主题是"伴随艺术成长"，讲述故事的方式是图文并茂的、多元的。读完它之后，那一份感动却始终留在我心中。

故事起源于居住在江南水乡无锡的老师、孩子、家长们对如何传承中国传统文化及其教育的深刻思考。充满智慧的故事主角们在反思了东西方美术教育各自利弊的基础上，寻找到一条以中国画、书法、篆刻、版画、陶艺为载体的介于中国传统教育与西方现代教育之间的儿童美术教育途径，既凸显了集体

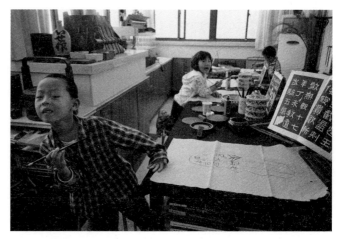

孩子们水墨画学习的课间

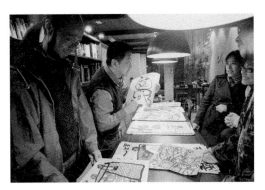
家长在讨论孩子们的作品

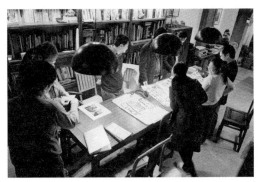
家长在讨论孩子们的作品

学习中取长补短的优点，又体现出师生、亲子亲密交流的长处，从而对如何通过儿童美术教育传承中国传统文化这一问题提交了一份圆满的答卷。

一、由共同的价值观组成的小社区

家庭是一个小小的社会单位。每个家庭的文化都会受到社会文化的影响，但又具有各自的独特性。这本集子中的四个家庭的家长对儿童美术学习的参与方式有着不同的认识，对孩子的影响也各不相同，但他们对中国传统文化均有着很深的造诣，对让自己的孩子从小通过美术教育来学习中国传统文化有着一致的认识，从而组成了一个小小的社区。

最近，美国《华尔街日报》一篇题为《为什么中国妈妈更胜一筹》的文章掀起了一波有关中美家庭教育差异的探讨，"虎妈"的"十个不准"引起了激烈的争论。如果我们的教育以别人的羡慕和承认（从事金融、律师和医生等职业）来定

义成功，那么"虎妈"的教育方式或许是成功的。但我认为关注孩子本身的兴趣、爱好、发展其特长以及他们未来的幸福更重要。因此，我更欣赏这四个家庭的家长们所认同的传承中国传统文化的教育方式，而不是"虎妈"那种单一的强制性的教育方式。

试想，这四位孩子长大后，在各自的工作岗位上用各自的方式为传承中国传统文化作出杰出贡献，并创造出植根于传统文化基础之上且适应时代发展的新文化，那么他们的成功所创造的价值是否远远超过一个令人羡慕和承认的职业的价值呢？试想，由这四个家庭所组成的以传承中国传统文化为核心的社区模式，如果能推而广之，那么，其作用之大其影响之广之深自然是不言而喻的。

二、穿行于历史和现代之间的孩子

故事中的四位孩子纯洁、聪慧和努力，也非常幸福。在许多孩子沉浸在全球化所带来的电子

化虚拟世界中时，他们却穿越时空，行走在历史和现代之间，探寻中国古文字的起源以及中国绘画、雕塑和工艺的发展历程。

在上海、南京、无锡、苏州、杭州等地的博物馆以及同伴们的家中，四位孩子仔细观赏每一件古代珍品，通过潜心钻研和热烈讨论，以感知为基础进而逐渐领悟中国传统文化的内涵。

在萦绕着中国传统文化氛围的家中或华斌老师的画室里，孩子们涂鸦、画字、写对联、画画、作陶艺、作版画，亲身感受和体验中国传统美术的表现内容、手段和形式，从中领悟中国传统文化的内涵。

衷心祝愿这四位孩子继续沿着传承中国传统文化的道路向前走，期待更多的孩子为传承中国传统文化并创造出植根于传统文化基础之上适应时代发展的新文化作出杰出的贡献。

三、充满美术教育智慧的教师

在这一则故事中，美术教师的主角是我早已

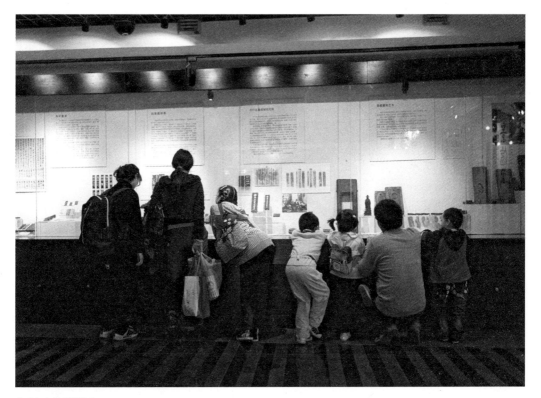

参观上海笔墨博物馆

认识的。多年前，当我踏进无锡市五爱小学美术教室时，顿时被布满教室的儿童美术作品所吸引，也被这位年轻的、富有爱心和创意的美术教师所感动。这些年来，在各种会议上遇到华斌老师时，都会交谈几句，得知他始终在探寻中国传统文化的本质并细心耕耘着儿童美术教育这片广阔的田野时，总是令我感到欣慰和感动。

华斌老师善于思考，擅长创意，勤于实践。透过这本集子，我看到他对儿童美术教育的深刻反思。

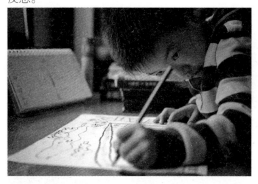

孩子专注在绘画的样子

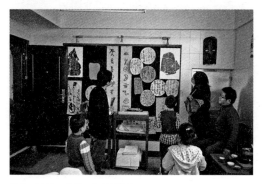

家长、孩子、老师一起点评作业

一方面，华老师认为家庭文化背景是个体的小文化背景。其特点是多元和不可复制，优点是个体差异，缺点是不具社会化教育意义，但就文化本身的多元而言，这又是一种优势。儿童在学习中国传统文化的过程中，教学相长，对家庭及家长产生"反作用力"，其影响将涉及家庭对现有美术教育模式的反思和要求，能产生影响将来的动力。因此，他致力于开创"家庭文化背景影响下的美术教育"。

另一方面，华老师认为儿童美术教育是人类美术发展早期阶段的缩影，在价值、内容、技巧和方式上有着同一性，但又由于在历史的重叠投影下无从正本清源。目前，社会化儿童美术教育以批量化的方式推行，"描红式"的教学方式或成人化的训练致使儿童美术教育走入歧途。而在家庭文化背景下进行美术教育，有益于发挥美术教育生态环境的作用。通过这本集子中所汇集的案例，华老师探讨了家庭这一教育背景对中国传统文化传承以及美术教育的深刻影响。

在美术教育方法上，华老师提倡"从混沌到自由的教育"，由"感"到"悟"再到"传"，对材料、工具以及效果进行适当的指导，在题材、主题、表现方式上进行诱导，让孩子以感悟代替模仿，发挥自己的想象力、表现力和创造力。这样的美术教学方法取得了丰硕的成果，集子中所汇集的孩子们的精彩作品充分证明了教学的成功。

总之，《伴随艺术成长》以一个全新的视角

探寻儿童美术教育之路，其中有许多精彩的、值得细读的内容，例如四个家庭的背景以及组成小社区的过程、四位家长的心路、四个孩子的成长历程以及异同比较、教师的话题、丰富多彩的课题等，充满了儿童美术教育的智慧，令人受益匪浅。而集子中所提出的有关儿童美术教育、特别是如何传承中国传统文化的问题，令每一位从事或关心儿童美术教育的教师、家长们深思。

祝贺《伴随艺术成长》顺利出版！

祝愿全体关心儿童、关注美术教育以及中国传统文化传承的同仁携手并进，为振兴美术教育、传承并发展中国传统文化作出杰出贡献！

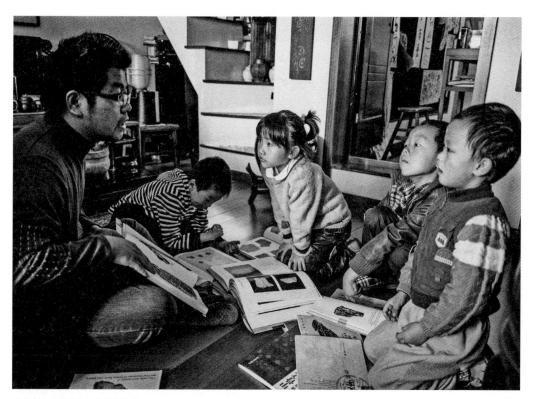

老师在给孩子们讲解文字的起源

人能弘道，非道弘人

薛金炜

国家义务教育课程标准美术实验教材副主编，著名儿童美术教育家，美术评论家，书画家。

十年前参与江苏版美术教材的编写，认识了无锡五爱小学的华斌老师。我惊讶一位小学美术老师，竟如此博学多才。后来我认识的中小学老师日益增多，但像华老师这样，知识结构如此宏大，艺术涉猎如此全面的，可以说绝无仅有。

我首先看到的是他的书法印章。"取法高古，功力深厚"这种话常常流于套话，可是用来形容他是完全切合的。中国画被华老师排在修炼的第二位，但他一样是放眼千古，转益多师，有集大成之志。他的诗词也骎骎日进，颇予己怀。这样已是诗书画印，齐头并进，前贤称绝，今人罕能了。可是这位"问字楼"主人真正的绝招，还在于对文字学的关注和研究，已有了成形的实绩有待公布。而他对古今中外民间美术的欣赏痴爱，对文物古器的收藏鉴定，对历代文史哲典籍的披览研究，都已非凡辈可及。挟其全面的学养，他在近年兴起的中小学陶艺教学圈子里，轻而易举就成为宗师级人物。在更广阔的教学研究和艺术品评领域里，华斌老师指点江山，知人论世，已影影绰绰地浮现出积学大儒的轮廓。

美术教育这个圈子，一直挺热闹的。围绕教育理念的新旧、教学方法的高低、教学成果的丰瘠等问题，到处都忙碌着各种方式的研讨和评比。这一切当然也都重要，但其实也都可能与真的结果隔着一层。真正决定教学质量高低的，真的要看是谁在教。这"谁"应该是谁呢？也未必看他挂了多少虚衔，造了多少声势，而得看他真正的内在实力，以及投入的精力。华老师担任教研员和主持一个名师工作室的工作，他具备的实力和所花的精力，该是早被普遍认可了吧。但这也许仅仅是一般性

的认可而已。到处都有教研员，"名师"如今更是遍地可见。但是对文化对艺术对传统，有着深入了解和理解，并在此基础上具备了独立思考能力，形成了独特思维方式，创造了新的教学模式的老师，真的有多少呢？有一次聊天，华老师讲了一个关于水下考古的小故事，给我留下很深印象。水下考古工作，从来是培养潜水员作考古队员，但这些急就而成的"考古队员"专业都不过关，连连失误，水下文物遭受很大损失。后来改变思路，训练青年考古工作者成为潜水员，结果一两个月内，这些考古专家兼潜水员个个身手不凡，水下工作根本改观。这个故事让我想了不少。我们从字面上接受一些现成的理念和规则，好比学潜水的本领，相对还是比较容易，而一个人的艺术方面的学识素养，就好比考古工作者的学识素养，那可不是一朝一夕能够解决的。一两个月培养不出考古专家，也培养不出够格的美术老师。原理规则可以马上读完，但那些不可言传的精微感觉，差之毫厘谬以千里的判断，就不是风风火火、快速高效能培养出来的，而且也不是在习惯的轨道上靠日积月累，混到年纪，混出资格，年高资深了就可以成功的。而作为教师，你如果缺乏对艺术的真正的体会，缺乏辨别美丑的能力，以其昏昏，又如何能够使孩子们昭昭？所谓"懂艺术"，可不只是讲讲套话，它体现在面对每一幅画时的眼光，评讲每一幅作品的言说中。美丑不分的情况其实很普遍。一幅作品

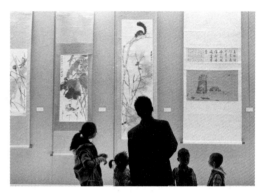

参观齐白石画展

可能有生拙之美，也可能只是草率粗糙而已；可能是精工之美，也可能只是拘谨刻板。怎么区别？那就要论教师的素养问题了。正是在这个素养问题上，华老师称得上是美术教师中凤毛麟角的人物。有一段时间的美术课变得似乎人人可上，美术老师仅仅成了一个活动的组织者，一个泛泛的提问者，这事似乎人人可做。但没有足够的学科知识，没有丰厚的艺术感觉，即使提问也问不到点子上，更何谈传道解惑？华老师，恰恰是位有资格传道解惑的货真价实的老师。

只有真有实力的人，他的力量才会因地赋形，无施不可，他的工作才可能不循旧章，不落俗套，作出令人意外的创造性的开拓。这就要说到我们面前的这本书了。在本书中，华老师似乎是在延承传统社会书香世家子弟们的艺术教育。但是时移世变，在今天完全新异的历史背景前，他其实是凭借着一些小小的特殊资

源，试图开创一种进行传统文化熏陶的新模式。这当然不可能是一种可以普及的模式，而只能是某种精英教育的模式，只有在文化资源相对丰厚的地域，文化气息相对浓郁的家庭，生存状态相对优雅的情况下才能实施。更为稀有的条件则是：哪里再能找到一个华老师呢？尽管如此，这一独特尝试的意义仍将远远超出有限的几个受众，而值得更多的家长和教育工作者借鉴。在传统中国的文化模式中，学科的边界往往比较模糊。一个有学养的人，也许首先是

大文化的自觉承载者，其次才是某些领域的专门人才。这一模式的正面意义，在今天已逐渐得到了认可。具体到美术，文人画逸笔草草之中蕴含的深长文化意味固不待言，即使一直被蔑称为"匠工之作"的各类民间美术，也无不凝聚了民族和时代的集体意识，折射出生活和历史的大千世相，成为一份丰厚的文化遗产。我们可以说是文化滋养了美术，也可以说是美术滋养了文化，它们原是互相生成，彼此增力。三十年来美术教育圈里争论不休学科论、工具

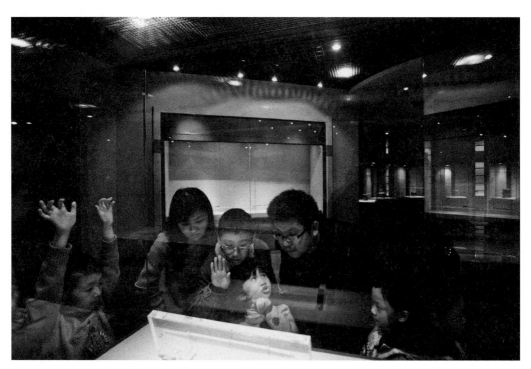

参观无锡博物馆

论什么的，到这里全成偏颇，本来何可分彼此？华老师带领四个家庭所经历的一切，正可以启发我们以新的思路疏理老问题，从而在普及的层面上，也寻找到美术融入文化的最佳途径。

今天，继承传统重塑民族文化形象并且要从娃娃抓起的呼声很高，但如果只是令小儿着古装摇头晃脑读经，或一味背诵《三字经》、《弟子规》即以为有奇效，恐怕还只是在刻舟求剑、买椟还珠的水准上，徒见其对传统和现代都缺少分析思考。华老师则从传统审美文化入手，细微而又切实地引导孩子们近观其事，感受其点点滴滴的魅力，初似琐琐，而终引人入胜，将孩子们引上进入传统的通幽曲径。所谓传统文化其实是个极复杂的整体，其中政治和道德如果不经过重新清理和现代性转化，恐不宜原封不动地作用于当前社会生活。而秦铭汉刻唐诗宋词历代丹青等等所合成的民族审美文化，却能够超越时空，直接作用于人心，尤其是滋养孩子们的心。所以华老师所进行的这一工作与其说是别具一格的美术教学，毋宁说是聪明有效的文化教养，它可以在更大的范围内，引发人们新的思考。

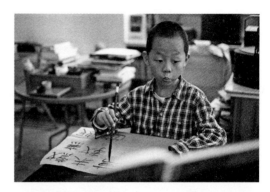

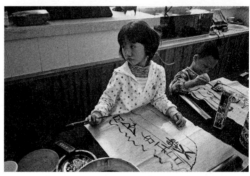

孩子在问字楼习字

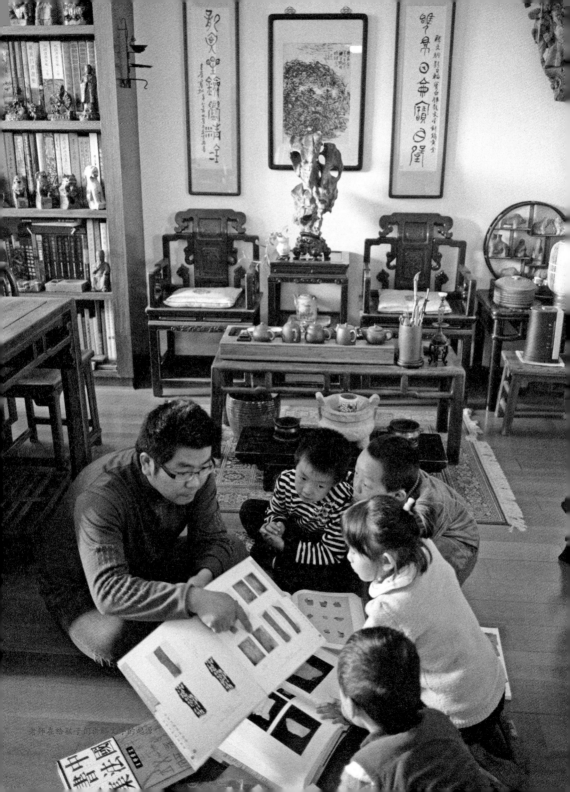

感悟与传承

　　人类文化起源的多元性，形成了传统的丰富性。各传统所呈现的多元，又成为传统创新的原动力。从这个意义上讲，离开传统的创新是完全不可能和不存在的，多元则是创新的源泉。因此，从广义来讲，如果在某个课题上有些新意，那么它仍必然是传统的推进、反思、现代化、创新、重新审视，只是诠释角度的不同，要甄别其本质，既要对如何从传统中来，又如何反思传统进行考量，也需要从实践上加以说明其创新的合理性与可行性。所以，对传统这个母题，既有着各种解释和认知的方式，又衍生出了解释和认知方式的传统。一方面表现为研究，一方面表现为教育。如果研究与教育脱节，或更严重地各行其道的话，传承就出了问题，传承有虞，传统岂能无虞？教育问题的症结就在于此。一般而言，反传统表示着对传统的异化或是背离，表象看起来是对传统的反叛，实质上或是出自对传统的厌倦，或是在传统的笼罩下无法超越，也有的是对传统的无知，或是对传统面临的危机忧心忡忡。中国是一个艺术大国，然而现实却十分令人忧虑，对于传统的认知，对于传承的方式，已经在机械化复制、产业化运作、教条化应试中离艺术越来越远，而外来文化中的"劣质快餐"便乘虚而入，这都将对我们的优秀传统带来不利影响。因此，最关键的一个环节，便是要做好对传统的感悟和传承。

　　这也许就是本书案例的广阔文化背景。之所以要宏大叙述，是想说明本案例的定位，即感悟与传承的对象——传统美术，足以成为大传统的一个标本。本案例的观点及方法，如可称为"反传统"，是仅相对于传统的教育方式而言。本案例的目的在于主

张从传统产生、发展的轨迹去推导、寻找认知传统的方法和学习艺术的途径，即"传承"的方法与契机。因此，这必将涉及一些美术史，并与哲学、美学息息相关。同时，儿童的美术教育，本来是一个社会化的课题，因此，我们也希冀这个未必能全部复制的案例，能够对普通儿童的美术教育产生一些启发。美术无处不在。无论从宗教到世俗生活，从审美本性到自觉，美术始终与世间万物贯穿，因此，儿童美术教育的意义，从来不应是狭隘的学画画、学书法。这也是本案例另一价值所在，我们希望探寻符合儿童的、以美术为途径的心智教育，寻求一种以传统美术为内容的创造力训练。美术是人类对主、客观世界的视觉创造，如果艺术能代宗教，那么美术教育当然地与宗教启迪有着相类似的原理和先验。在儿童阶段，在尚未被种种知识概念所"迷惑"时，存在着一个十分利于通向艺术精神的阶段。通常我们把儿童看作未来，但实际上儿童是我们的过去，更深的意义上，也对应着人类的早期阶段。对于人类最早的美术作品，如原始岩画、陶器刻划等，我们会体会到那种稚拙、率性、夸张，和儿童的画笔何其相似？即使上古这些作者已是成人，但那是人类美术的儿童阶段，并不是后世那种技巧、风格、模式、经典和规范层层积累的阶段。那种不拘成法的自由，直抒胸臆的气度，对形态的主观把握，都不从"传统的美术教育"中来，却开启了美的历史！其价值，可以称为"原始"，但不是"低级"，从艺术本质上讲，更有其纯粹性，

更接近于艺术精神，或说情感的形式。而疏离了情感的美术教育，则失去了从核心抓起的机遇，亦即失去了儿童稍纵即逝的混沌未开的天性心智契机。

传统的学校美术教育，是将传统中某一个断代标准器，即某一时期某一人物的优秀作品作为蒙本，或是规范，如最常见的把模仿柳公权作为书法教育的传统。学习某一种风格本来无可厚非，

问字楼书画工作室一角

同学楼书画工作室（二）

但如果立足于艺术观的最初养成、立足于更大可能保留个性化发展的可能，激发多元因素，那么这样的普遍教育，不说是对艺术的扼杀，至少也是一种误读，或仅仅属于基础教育，而非艺术教育。所以，儿童阶段美术教育的大文化背景便是它个体地再现了人类早期的艺术天分，其观察方式、提炼角度、技巧语言、表达目的，具有一种全息的同构。从美术史价值观来讲，如果认为儿童美术不过是幼稚、乖谬、离奇、无知，那么傅山的"宁拙毋巧，宁丑毋媚，宁支离毋轻滑，宁真率毋安排"便无法在理性上得以成立。不少艺术家认为，儿童的作品，其不少东西是成人都无法做到。其用笔、其夸张、其构图、其想象力，会让一流的艺术家们目瞪口呆而无法模仿，然而这些却无一能称之为"技巧"。我们把这看作是儿童与美术传统的一大因缘，也是与艺术的一大因缘。因此，感悟传统的过程本身就是传承的第一步——它是认识传统的方式和教育的方法。我们认为，儿童美术是人类美术发展早期阶段的缩影，在艺术本源价值、技巧、方式及内容上有着同一性，但又由于历史的重叠积累下表现为百花齐放，难以正本清源，使得爱好者无处下手，老师、家长莫衷一是，对传统的感悟盲人摸象，传承也就歧路亡羊了。

现代中国的教育模式，是已陷入应试泥沼的竞争机器。从一百多年前西式学堂教育进入中国，直到今天的教育产业化，中国的教育发生了几段令人担忧的经历。目前中国的教育已是有别于西方，也有别于中国传统的一种教育。教育如果既不主张职业教育的实用性，又不主张古代传统教育的伦理性，必然产生一系列不良影响，艺术教育模式也随之步入歧途。社会化教学描红式背书式的教育，成人化、程式化的应试训练，导致了艺术界的扩张，而艺术却未见起色。这个问题，其实起源于艺术实用性与日常生活需求的脱离。对于古代的书画家而言，毛笔也是他们的日常用具，处于普遍使用毛笔的基础之上，而今天是电脑时代，笔墨纸砚成了艺术工具而非日用工具和实用工具。加上其他因素，今日传统书画普遍水准的下降也就自然而然。　因此，我们希望更多的孩子能够对中国传统书法和绘画等美术有一个系统的认识，但认识的第一步是从涂鸦开始，我们希望这个开端是来自于他们自身的天性和对工具与材料的感悟，而不是告诉他们王羲之和顾恺之。这既非古代的教学模式，从实用到艺术，也不是现代的应试教育模式，把八股当作艺术。

"感悟与传承"是两个部分，感悟，即无需法则等抽象理解上的直觉感受和体会，在这个阶段，表象上是完全的涂鸦，实质上是视角、表达方式的启蒙，是对笔、纸、墨、水等工具、材料性能的开放式体验。这种体验，看似是放任自由，事实是老师有意安排下的过程。对笔墨的浓淡、粗细、强弱、长短，在这时完成是真实心思的反映，没有任何符号化、程式化训练的局限与束缚。这也是说，要让纸水笔墨成为他们意识的自然延伸。在其后的课程上，我们认为，对于中国书画而言，

如果尚不能达到前人的高度，"破旧立新"便不应是学习的精神所在，"传统"才是重点。孩子们的学习过程就是历时性地再现前人的经历。由此产生的任何"创新"都是建立在"传统"之上，这才称之为"传承"。承先方能启后，奥妙就在于教学方式的转化。转化旧有的教学传统，展开符合儿童自身特点与现代眼光的新探索。

于是，体验的乐趣、亲和的互动、家长的参与，使得这一过程成为令人着迷的阶段。行为本身也具有了艺术性。在具体课程的进行中，教师的素质、角色和对每个孩子的判断、指导，对孩子们学习的进展起到至关重要的作用。对于知识从零开始的儿童，选择与之相应的人类早期美术门类（以中国为例），并加以适当的因材施教的方法（这一因材施教的方法将在本书有详细的体现），他们便欣喜地开始了"人类美术"的第一步。这也是本案例实施的一种先验。课程进展中最初的问题出在价值评判上，可见价值评判对教育的影响是致命的。儿童自身并不知道他们的作为什么是好，什么是不好，"无善无恶心之体"，他们是从本性上直观地对他们观察的对象加以认识并创造性地再现。告诉他们好或不好的，往往是有"善恶"观的我们。一般来讲，儿童的作品如果有令我们惊讶之处，他们对此却并不讶异，因为他们处于"自然境界"，而不是"天地境界"（冯友兰用语），如果他们知道自己作品的好是什么，那就真是天才了。反之，作为我们，身份相当于"导师"，或是"导演""导游"，却无法创造出能

老师给孩子们讲述汉字的演变过程

达到他们那些作品的能力，同理，这是因为我们既早已脱离了自然境界的混沌天成，也尚未达到天地境界的随心所欲不逾矩，在他们的作品面前，我们只能慨叹自己"能婴儿乎？"王阳明的"无善无恶心之体，有善有恶意之动，知善知恶是良知，为善去恶是格物"，完全可以引用来说明本书案例的一些理念。如果施教者缺乏"知善知恶"的良知，或把并不正确的"有善有恶意之动"去灌输或打击了正在某一良好阶段的儿童美术行为，美术教育将成为形式教育的死物。从此意义上讲，"为善去恶"的格物工夫正是儿童美术教育所需要的"反传统"式反思，是具有普遍意义的——无论是教育模式、价值评判、师资规范，一旦偏离对传统和艺术的正确认识，将对儿童阶段的艺术天性——这一原生态的艺术能量产生误导、打击或是扼杀。不难理解，一些在艺术上经过多年修习求索而不得其门而入的人，在某一时期忽然

领悟艺术的真谛并突飞猛进，是和基督教新教、中国佛教禅宗——人类思想史上这一觉醒阶段相类似的。因此，对于美术教育而言，本案例的理念便是道法乎天、以史为鉴、远取诸物、近取诸身——表象看似新奇，实质上其基本思想始终在传统之中，并未越雷池半步。

这是本书案例的教育理念所在。其次，本案例的教育模式介于中国传统与西方现代之间，包括班制、师生关系、课程形式上的诸多特点。因此，

四个孩子的书画过程，虽然命题为感悟与传承，但是我们无法确定谁是这一过程的主体，或是客体；或者谁是授者，谁是受者——是孩子、老师抑或家长？是传统和外界？主观地讲，这个过程的主角是孩子，但编剧和导演必然不可能是孩子，孩子在这里的本色和出色表演，是被"阴谋"了的。然而孩子又是必然的演员，因为除却他们，老师和家长无一可以越俎代庖。客观地讲，这个过程，如果要说什么是真正的感悟和传承的对象，对孩

江南大学陶艺工作室活动

子而言，则是艺术，对我们而言，则是孩子——如果我们对艺术已经了悟的话。

　　书画同源，作为艺术契机的提取和实施，是本案例某些课程的原理。中国画"写意"的要点，在于形象以外的抽象表现。"写"比起"画"来，不求细节的真实，而求性情意气的传达。孩子的作画过程往往是天生的"写意"，而非"写真"，他们是通过笔墨来表达自己的喜乐与童真。所以无论书法或是绘画，在这时都是写意画。孩子们作画的旨趣不在于呈现完美的形象，也不是有意

问字楼书画工作室一角

的夸张扭曲造型，他们只是在要求画面能顺从他们个人独有的观感和笔势律动的要求罢了。我们或许可以说这就是传统中国画的"画如其人"。绘画（艺术）的真谛不在于呈现自然形象，而在于酝酿风格，这风格即是孩子心手相应自然流露的差异。这并非说孩子天生是艺术家，而是他们还没有丧失艺术的天性和本能。许多儿童水墨画在追求物形和水墨效果中，忽视了用笔的法度，使笔法正轨消弭于物形的轮廓和水墨的渗化中，殊不知笔法是传统书画的精神和灵魂。"书画同源"的画字训练，其着眼点正是放在渐被人们淡忘的笔法上，以图从书画最基本的形象环节恢复中国画的笔法基础。培养孩子对甲骨、钟鼎、石刻书法的感情，是要加深其理解、记忆，养成以金石书法为坐标的审美眼光，用之审视古今绘画流派的笔墨质量。即使不从事于艺术，这也将会对孩子的思维、观察以及创造力发展产生无法估量的作用。中国古代的视觉造型形式，一种是书写、铭文和符号，另一种是图画、纹饰和雕塑。我们的教学是让孩子关注介于两者之间又与两者互有重叠的视觉造型——"图形文字"。弥漫着无穷魅力的几千年前的图形文字是远古时代宗教信仰、礼乐制度、艺术风尚的载体，也是几千年史前文化孕育、积淀、发展、创新的结晶。传统书画的经典程式是中国人在数千年延续不断的精神历程中产生的，经过岁月的磨炼，有着任何当下流行的新图式、新套路所不可取代的文化信息。孩子接触经典与他们独立、自由的表达和创造并不矛

盾，它是孩子感受和观察的重要内容，也是他们学习表达和创造的重要参照。这过程，既是接受、传承文化的过程，又是发展创造的过程。

孩子的画是无法复制的，甚至他们自己都无法复制自己，因为这些画都是特定的时空里，有意无意娓娓道出的真实和自然，是符合造化、来自心源的纯真表述。在本书中我们能见到有趣的实例。好的儿童画是"超再现艺术"，它们是反装饰和反写实的，但孩子自身所特有的质朴、纯真、率意、自然等艺术气质会自然而然地展现在作品中，这些气质甚至是无法由后天学习苦练能得到的。保护这些特质并将他们与传统经典艺术相融通（因为这些气质也是真正优秀传统的气质），是我们所要关注的课题。通俗地讲，作为授方，我们应该在最好的时机把握最好的火候，而不是适得其反地用工艺去模仿手艺。孩子重复相同的画面并非因为对这一内容过度着迷，是因为他们对其他内容的疏离。孩子画画不是根据记

江南大学版画工作室活动

忆中的形象（除非他们特别记住某些特征），而是在他们看来被认为是主要的特征，是应该画出来的东西。作为外形的线是最显著的，看得最清楚，所以孩子们的作品往往着重线条，忽略墨色变化。我们正以此来培养他们对线条（用笔）的审美能力和表现能力。孩子们作品的透视因素是把各个部位用巧妙的方法拼凑起来，这种画法利用了特定时刻的目视印象，却不管各种特征能否同时看到。他们的这种透视方法和传统的中国画的散点透视是如此的相似。因此，他们的童年也即传统的童年，对应着人类艺术的童年，他们的视觉，不仅是东方的，也是人类早期普遍存在过的。这并没有什么奇怪，因为只有少数人保持了这点，成为艺术史的代代传承者，而多数孩子那稍纵即逝的天分也与此相似。

我们看到，在孩子们的艺术中存在两种元素，一种是给人以艺术的享受，另一种是形式本身具有某种含义，在这种情况下，含义赋予作品以更高的美学价值，这是因为有含义作品的内涵因素更为丰富。孩子们的绘画活动本身就具有美学价值，这些随意挥洒的点线虽然并不一定表现具体的对象，但有时是代表较为抽象的思维。如果我们坐在孩子一旁，倾听他们的诉说，观察他们的动作，凝视他们的作品，那么就能与他们的心灵对话，就能发现这些作品的内涵与价值！因此，这个过程给老师和家长带来了放射性的联想、启发和反思，也带来了快乐。正因为学校美术教育的展开无法完善化进行，因此，家庭文化背景此

参观景德镇湖田窑遗址

时显得十分重要，可以说是教育的一部分。而社会文化背景也应发挥其积极的现实作用，纳入到美术教育中来。这也是本案例想说明的一点——真正的教育本就是多元化影响下的教育，老师之外，家长、社会背景对孩子们的影响其实至深，而非一般认为的无足轻重。任何理由都无法否认，在行为和观念上，家长是孩子最早的老师，也是言传身教的导师，家长会以最亲密的视点去看待、要求孩子的行为。但并不是所有的课题家长都能参与、助教，只有家长对老师的教育理念充分理解后，才能发挥其巨大的能量。这一能量在美术教育上，体现得非常清晰。由于书画是视觉的艺术，因此具有快乐交流的条件，而在孩子们恣意挥洒他们的天性才能时，往往吸引家长驻足观看，此时，对老师的意图便需要理解，那样才会对孩子的作品以欣赏的角度去看，而非以成人的习惯审美条框加以评判或是误导。一旦家长融合其间，教育便在全面的融洽、放松、理解和快乐中展开，

甚至是家长也参与其中。这给予了孩子宽松的发展空间。此外，家庭不同的文化背景，也是孩子们在课后得以交流的基础。学习的快乐和交流的乐趣，实际上都是建立在一定的文化认同之上，缺一不可。

家庭文化背景是个体的小文化背景。其特点是单元不可替代与复制，其优点是个体差异，其缺点是不具备社会化教育意义，但就文化本身的多元而言，这又是其优势。一傅众咻的另一面，也说明了来自老师之外的影响力。当今中国家庭文化背景的构成，与三十年前的差异已经非常之大。学历、经济实力、观念水平均有所提高，因此，在这个大趋势下，家庭文化背景、家长观念对美术教育的影响是不容忽视的。我们经常看到美术类招生考试的火热，实质隐藏着许多家庭文化观念的影响。父母的影响，在某些方面超过老师。家长的决策、观念和选择是早期对孩子的决定性影响。在本案例中的四个家庭，其共同点是对中国传统文化价值的认同，

景德镇三宝陶艺村考察

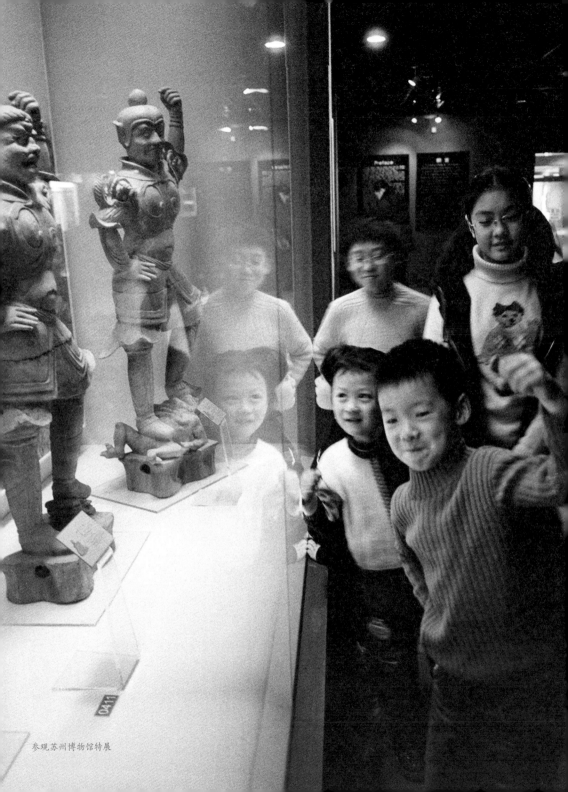

参观苏州博物馆特展

并有着不同的艺术爱好和相关的职业背景。他们出于对传统艺术的热爱，让孩子来这里学习。其不同因素是，各家长对儿童美术教育的认识并不相同，对传统艺术传授方式的认识并不相同，对孩子的指导方式也不相同。在课程的进行中，他们的认识也有过疑惑、转化，有认同和保留的差异，但无一不对这一教育模式产生浓厚的兴趣和支持。这里面包含着对美术教育目的、过程以及收获的正确认识。在儿童学习的过程中，对家长产生了一系列的"反作用力"，也引发了家庭对现有教育模式的反思和要求，如果这能成为社会化的思潮，又将对未来的社会教育模式产生怎样的作用？家庭之外，丰富的社会文化资源也应该成为美术教育的组成部分。博物馆、风景区、古迹、园林、名人故居、书店，这些公共文化场地应成为静态的课堂，在美术教育中，让孩子们从历史和自然、人文中不经意地发现与课堂知识相对应的内容，让他们能发现美，欣赏美，认识到美术就在身边。而深藏在城市的各个地方的艺术家、艺人，也是孩子们应该接触的大善知识。这有助于孩子开阔各艺术门类的眼界，观察艺术家的创作和生活，学会初步的交流，这些都是提供给孩子们最初的阅历，有助于广阔的艺术视野和艺术活动习惯的养成。近十年来，人类文化遗产与人类非物质文化遗产的评定与公布，为更多的传统艺术和技艺提供了一个价值参照，更多的人们意识到身边曾经忽视的文化。地区虽有差异，但随着交通的便利，信息的畅通，社会文化资源纳入美术教育变得并非高不可攀。地方文化、民俗民艺，都应作为

他山之石，去丰富儿童美术教育的视野。课堂上的个性化引导、家庭不同文化背景的熏陶、社会文化资源的滋养，组成的是多元化的美术教育模式，也提供给孩子一个多元的社交圈。

在多元文化的影响下，在多样化的课程中，四个孩子体验了多数儿童所没有的经历，这对他们自尊心、自豪感和求学习惯都是一种养成。当一幅幅作品呈现在我们面前时，我们发现这些作品充满了"平常心"，"平常心"也就是自在心，是最宝贵的无欲的自由，这是艺术的真实。我们无意于非凡，我们并不是要制造或培养出四个艺术家（对于他们的人生而言也没有这个必要），同时也并非在展示孩子的"艺术"成果，我们仅有的意愿，是希望这个过程可以成为普遍再现的个例，亦即成为"平常"，我们希望这是一本启发"大人"——老师和家长的书，或有关于艺术，或无关于艺术，或有关于教育，或无关于教育。

<div align="right">华斌　于问字楼</div>

第一章

混沌初开

第一节

水墨涂鸦

1. 导言

一个刚接触笔墨的孩子，如果不敢将一张纸涂黑，即注定他是学不好画的。如果只会把白纸涂黑，也是一样。孩子在率意涂抹的过程中会体验笔墨纸张的特性，会感悟粗、细、中、侧的笔画表现，也会发现干、湿、浓、淡的丰富变化。

这是无中生有的变化，正是这种看似无意义的涂抹，充满了学习过程的无穷趣味，在初始阶段，远胜于任何形式的教学方法。让孩子们尽情涂抹吧！

2. 教学按语

好的儿童画是"超再现艺术"，它们是反装饰和反写实的，但孩子自身所特有的质朴、纯真、率意、自然等特殊的艺术气质会自然而然地展现在作品中，这些气质甚至是无法由后天学习苦练能得到的。保护这些特质并将他们与传统经典艺术相融通（因为这些气质也是真正优秀传统的气质），是我们所要关注的课题。

3. 家长说说

让孩子成为一个艺术家、画家，对于我们来说，只是一种愿望与想象。家长在这个梦想版图上的任何一点新企图，都取决于孩子的点滴进展。我们不敢认定一个方向，而去驱赶孩子。我们只能屏住呼吸期待。虽然在内心，依然朦胧地期待和期盼，他能在艺术上出彩。只是出于现实的考虑，与万一不成的收场，于是，自己对自己说："去绘画吧，就算是接受艺术的熏陶"。

送他去华斌家，纯属偶然，因为我结识华斌兄时间很短，因为有一点是肯定的，华斌兄宽敞的工作室，书香横溢，古物错落，往来的朋友多是文化圈的同道，最关键的，华兄的朋友都很质直、厚道、真诚，不尚虚饰，这点很让我们心仪，孩子如果能在这样

"我来教你握笔！"

"这样坐舒服！"

的环境下学习，起码能落个耳濡目染。

我们知道，孩子不能过于讲求技能，我们理解，孩子的美术教育不能以应试与考级的形态加以限定，我们就只是带着这样朦胧的新型教育观念，决定送孩子去找华斌兄学画。开始去的时候，豆豆不习惯用右手，也不习惯用毛笔，"画"出来的都是墨团，一次墨团，两次墨团，三次墨团，家里有点沉不住气了，每周一次，路途挺远，打车来回地送孩子去每次涂几个墨团，值得不值得？是的，某种微妙的环境下，成果，成绩，还是很直观的，问题是，什么是成果，看不见的成果如何衡量，多长的周期才能见成果？好在家中最终坚持论占了上风，这一点一直没有动摇过，那就是，孩子在那样的环境里，接受传统笔墨、传统文化、传统人文氛围的熏陶，对孩子的成长，殊为必要。你想，若干个孩子，长幼各异，在那样一个充满书香的环境下，文静地或书法，或涂鸦，或游戏笔墨，气氛闲雅而安静。吴炯兄、华夫人、华桦都能间或弹奏古琴，孙立兄每次过来都聊金石字画，这样的环境，不是钱可以衡量的，它是一颗种子，会永远种在孩子的心田。我们坚持的理由，就是坚信这一点。在这点上我们家庭有基本的认知，虽然算是最低纲领，但也很满足，已经足以推动孩子每周去接受这样未必一定有具体

艺术结局的熏陶了。因为这个还取决于孩子自己的天分与努力，并不由家长与老师全盘可控。

慢慢与华兄交往，就越来越多地掂量出他的文化素养的分量，他的涉猎的广博，他的教育思路的远阔，这些，都在向我们佐证着我们的设想是成立的，我们的初衷是能够达成的。在孩子学习期间，也与华兄探讨过孩子的艺术教育中包括技法等的问题，华兄也经常表述他让孩子阶段性重点教育的理由。比如，开始让孩子练习毛笔，是让他体会软工具绘画的性能、墨色的层次以及水在纸上的表现。落笔前，先让孩子磨墨，是针对低年龄段孩子好动而进行的练性功课等等，这显然是专业的，也是让我们安心的。

孩子在长大，我们也期待着他的画能有一次表扬，毕竟在那样一个稳定的小集体中，表扬对于孩子来说，意味着兴趣的延续，与潜能的激发。我们甚至拿着孩子在家用左手画的画作给华兄看，以证明孩子用右手画不出好画，是有原因的。终于，一次，豆豆涂了一张大树和栅栏，得到了华老师的当场表扬，华兄还给这幅画装裱了框，我们那次，终于得到了"成就感"，我想，孩子也是。

—— 赵崇云家长

4. 点评与反思

孩子们的涂抹就像奔腾流逝的时间重现，它既沉浸在亘古洪荒之内，又投射于最为遥远的未来之外。

孩子重复相同的画面并非因为对这一内容过度着迷，相反，是因为他们对其他内容的疏离。

奔放、敏感、聪明、好奇、焦虑、沮丧……每个孩子所留下的线条，是因人而异、因时而异的，它反映了孩子们的性格和特点，也是意识观念本然的反映，无序中隐藏着律动。

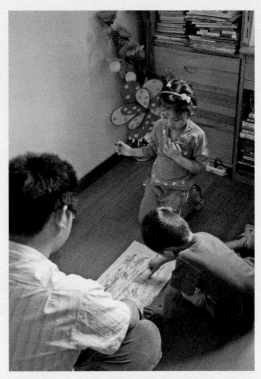

随处涂鸦

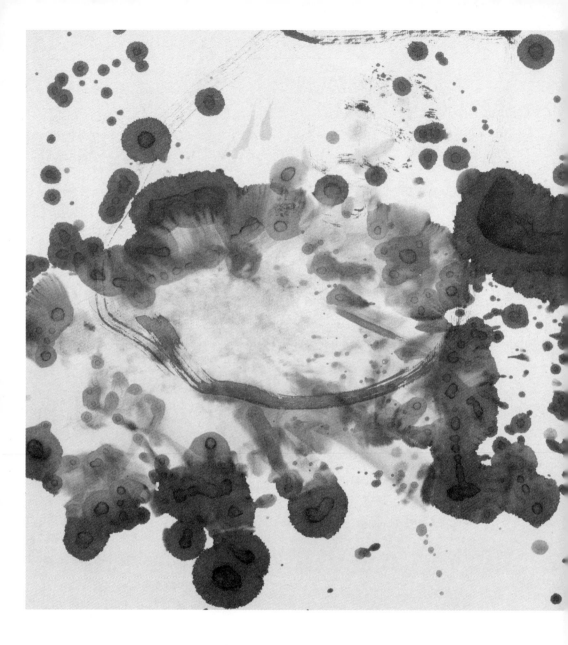

水墨画 / 纸本
38cm x 62cm

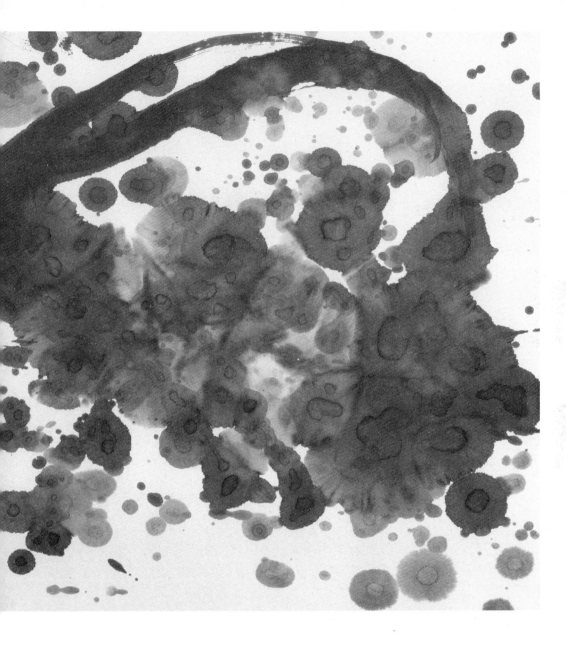

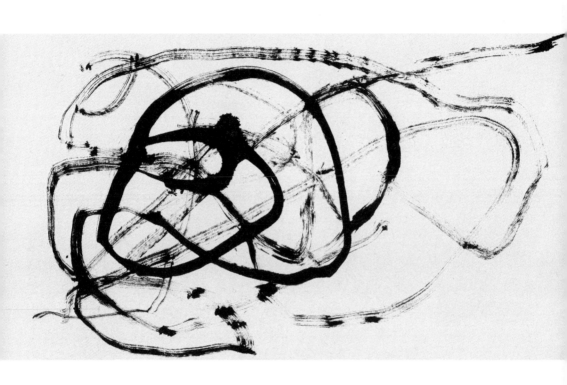

水墨画 / 纸本
38cm x 62cm

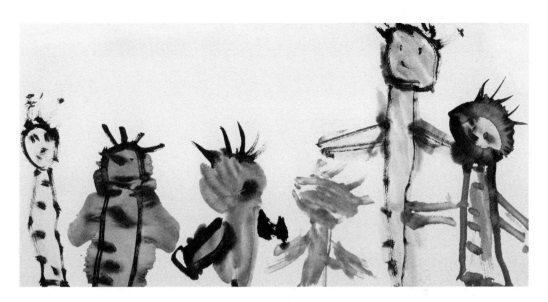

水墨画 / 纸本
38cm x 62cm

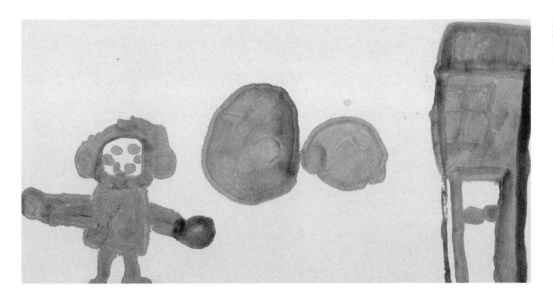

水墨画 / 纸本
38cm x 62cm

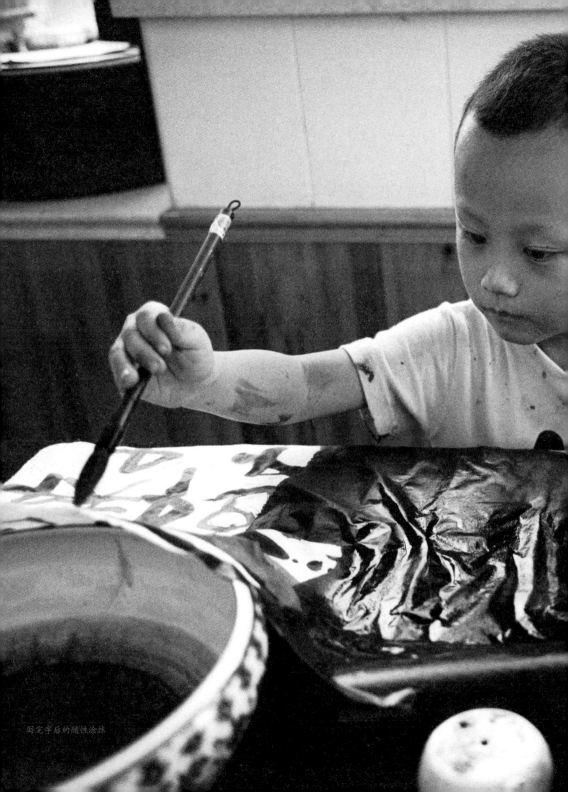

写完字后的随性涂抹

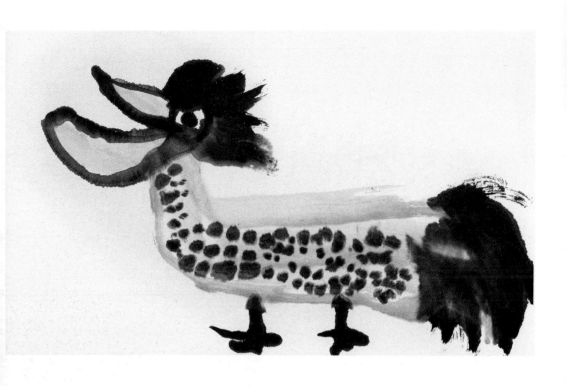

水墨画 / 纸本
38cm x 62cm

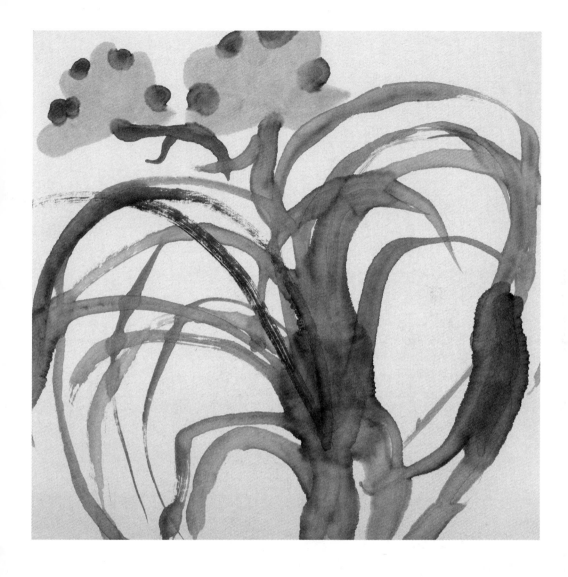

水墨画 / 纸本
38cm x 35cm

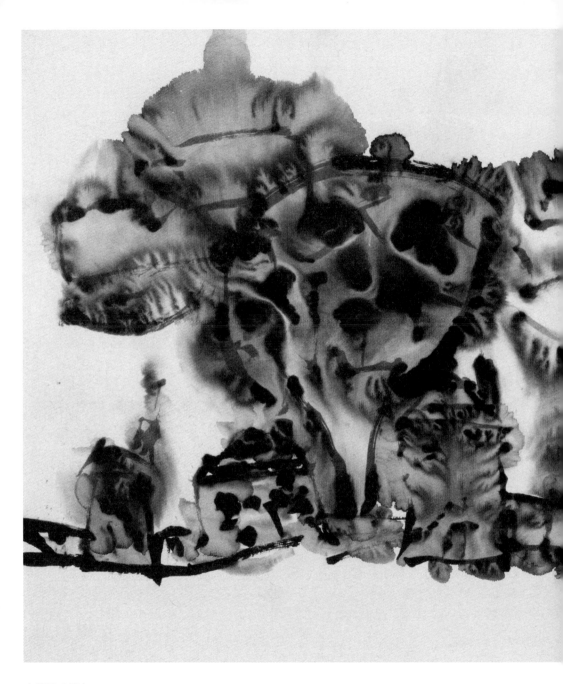

水墨画 / 纸本
38cm x 62cm

第二节

游戏天真

1. 导言

家庭文化背景是个体的小文化背景。其特点是单元不可替代与复制，其优点是个体差异，其缺点是不具备社会化教育意义，但就文化本身的多元而言，这又是其优势。当今中国家庭文化背景的构成，与三十年前的差异已经非常之大。学历、经济实力、观念水平均有所提高，因此，在这个大趋势下，家庭文化背景对美术教育的影响是不容忽视的。我们经常看到美术类招生考试的火热，实质隐藏着许多家庭文化观念的影响。父母的影响，在某些方面超过老师。家长的决策、观念和选择是早期对孩子的决定性影响。

2. 教学按语

孩子们作画的旨趣不在于呈现完美的形象，也不是有意地夸张扭曲造型，他们只是在满足画面能符合他们个人独有的形式、笔势律动的要求罢了。我们或许可以说这就是传统中国画的"画如其人"。绘画的真谛不在于呈现自然形象，而在酝酿风格，这风格即是孩子心手相应的自然流露。

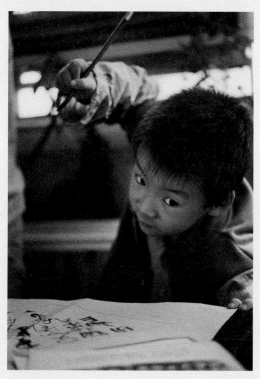

"看我的功夫！"

3. 家长说说

华老师是多年前就认识的朋友，但却没有想过一定要让孩子去学画画。然而决定送他去却不是随意的，不只是因为熟悉华老师的书画和收藏，更源于多年前对华老师在小学陶艺教育上一些观点的认同。我始终认为艺术是性情的形式，否则学了也是匠气的东西，有技法没有意趣，反而落入俗套不可救药。话虽如此，到后来孩子开始用毛笔涂写时，我发现我还是和华老师的观点并不一致。可见潜意识里自己还是受了常规的书画训练方式的影响。几个孩子中，儿子最小，瘦瘦的，要跪在高椅子上才能够得着画桌。我不明白华老师如何对付这几个乳臭未干的孩子。也奇怪，儿子平时见了生人，到了陌生的地方会拘谨，到了书画教室里却比在家里还放得开，东看西看，东问西问，还好他不动手乱碰。他甚至有些疯疯癫癫，而华老师似乎对这并不在意。画桌最里面的一个小朋友，一直不声不响地在画，过去一看，满纸不知是什么东西。华老师说，那是小雨点，他已经画了很多课了，随他去没事的。

我当时想，我的儿子是不是也要这样？孩子们的天性里难道就有艺术吗？一段时间过后，看着四个孩子的涂鸦，我们几个家长真正地提出了问题。

我也提起笔想画几根相同的线条，但是出来的就不是那个效果，相反，孩子拉的线条笔力倒像是大师，我看得出来却学不来，像个眼高手低的学生。华老师要求他们在写字画画后落款写上名字。于是儿子学会了他的名字：吴赜隐。他跟着老师的字学，可是绝不是写成一样的，尤其是那个"吴"字，口写得占天为王，把天字压扁了。"赜隐"二字奇趣迭出，说不清是隶是篆，是瘗鹤铭？泰山金刚经？秦简？我脑子里能联想到的一堆字形，似乎都想到了。但儿子的确啥都不知道。我对他说，这个口字太大了，可以小一点。他说好，可是照写不误。我也放弃了，因为剩下那两个字我写不出那个味道。华老师对他的签名也表示欣赏，说都可以用在画册上了。忽然有一天，我发现他写的"吴"字突变了。上面的"口"字变得正常，"天"字也正常了，和电脑上的书宋体差不多，可是和"赜隐"两字却不般配了，然后，"赜隐"两字的气度和灵动也不见了，变得谨小慎微，线条也变得无力。想起有几天孩子生病在家练字时，爷爷在旁，我就问儿子是不是爷爷教你这么写的，他说是的，因为我写的不对。我一时气噎。我要求儿子把吴字改回来，但已经无效了。

—— 吴赜隐家长

4. 点评与反思

孩子们在画画的过程中，一旦未能符合他的"意图"，便会毫不犹豫地予以涂抹，直到满意为止，当然这时的图像已经是黑乎乎的一团糟了。但他们很自在，因为乐在其中的过程已经实现了。所以天真自然的孩子们的随意涂抹虽欠缺内涵，却有直率的天性，这是大部分成人画家们都难以企及的！而真正的艺术品都是意兴浓酣、情意饱满的投入心态所创作出来的。艺术行为始终离不开难喻的愉悦的导引，它使艺术陡增魅力。

孩子的画是无法复制的，甚至他们自己都无法复制自己，因为这些画都是特定的时空里，有意无意娓娓道出的内心世界。

在我们的书画教学中，以怎样的眼光来对待传统、研究传统，结合儿童心理生理特征，有选择、有批判地继承传统，发展出既有传统文化内涵、又有儿童自身特点的书画教学之路。这也是一条孩子们赖以自我确认与自我独立之路，让他们逐步感悟真正的优秀传统，并对其产生情感、价值认同以及对传统未来前景的自信。

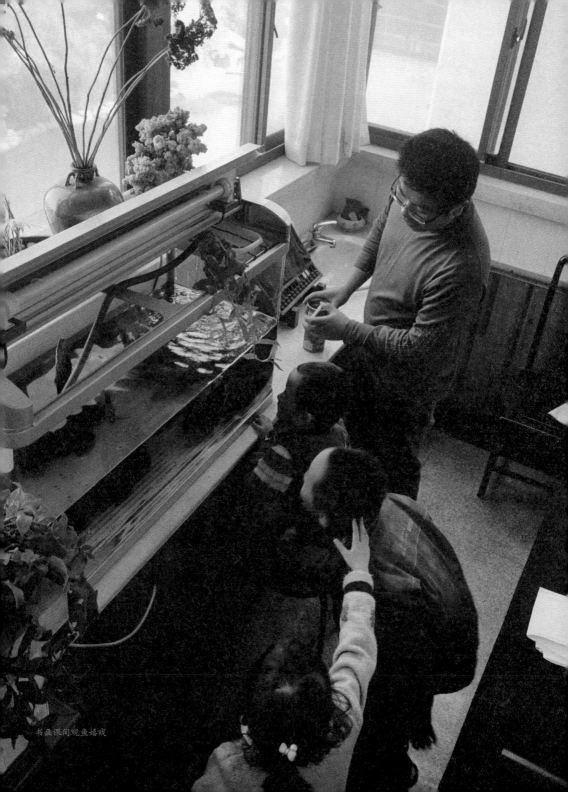

书画课间观鱼嬉戏

水墨画 / 纸本
38cm x 62cm x 2

水墨画 / 纸本
38cm x 62cm x 3

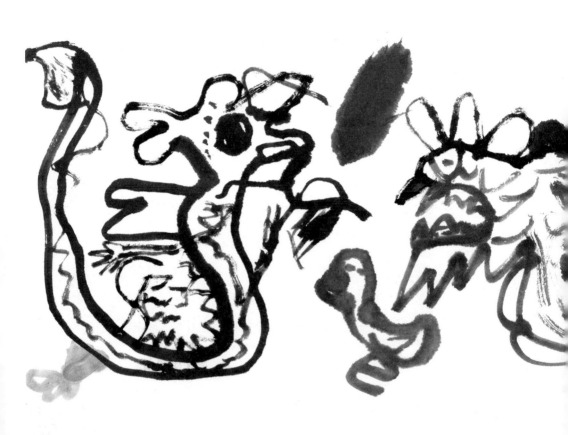

水墨画 / 纸本
38cm x 62cm

水墨文字 / 纸本
38cm x 62cm x 5

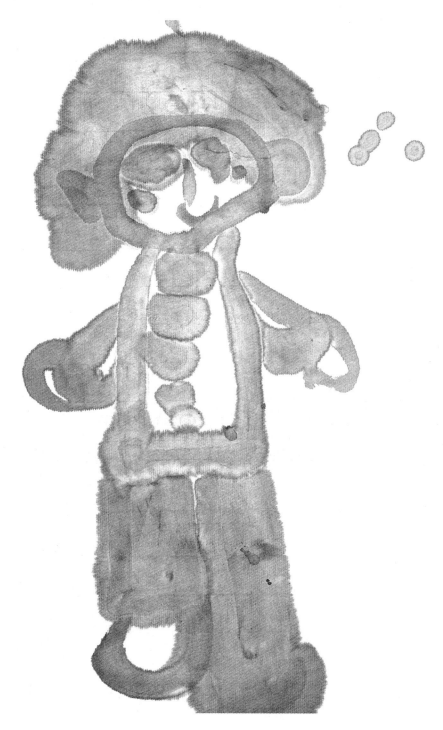

水墨画 / 纸本
38cm x 35cm

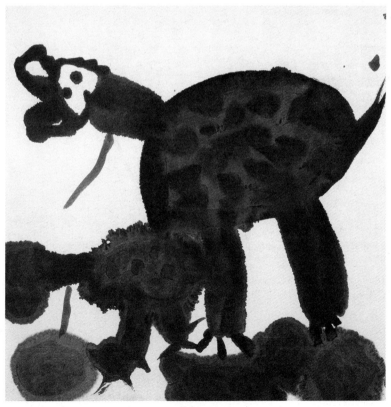

水墨画 / 纸本
38cm x 35cm x 2

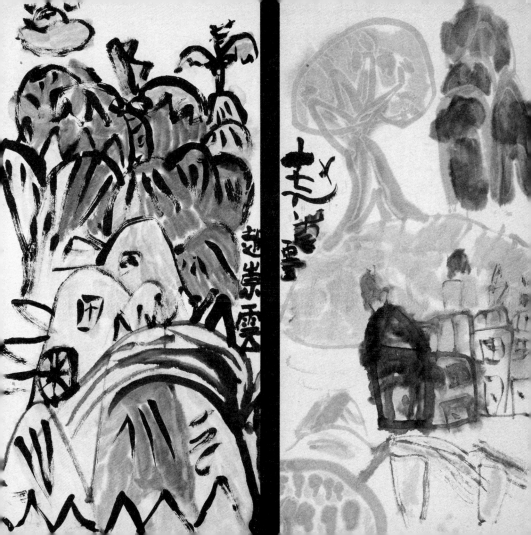

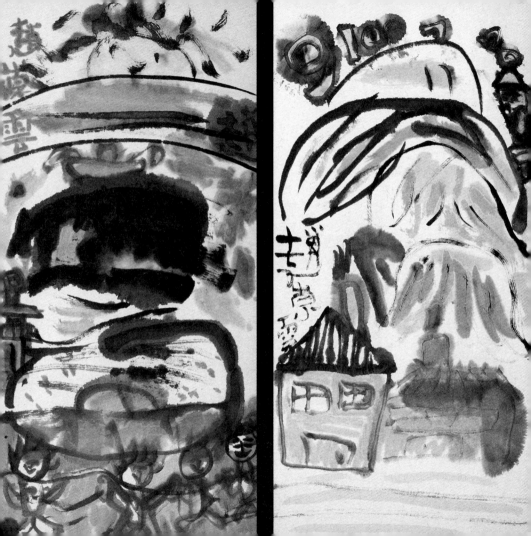

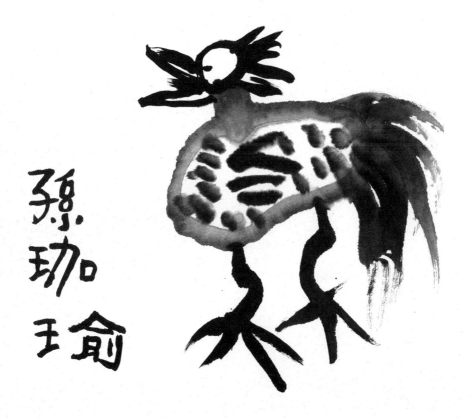

水墨画 / 纸本
38cm x 35cm

1. 导言

让孩子们在学习书画之初就接触甲骨、金文，是饱含艺术纯真的童心与传统文明精神之源的"初恋"。这场撼人心魄的邂逅，使孩子们在踏上传统文化之旅的初始，便接受一次中国轴心时代天才艺术家的洗礼。

每一个民族的文化表达必然来源于语言的表达。有了语言，才有文字，才有书写的方式；有了书写方式，才有书写材料，诸如甲骨、青铜、石材、竹木、缣帛、纸张的选择，才有今天的文化图书形态。

中国画"写意"的要点，在于形象以外的抽象表现。"写"比起"画"来，不求细节的真实，而求性情意气的传达。孩子的作画过程往往是"写意"，而非"写真"，他们是通过笔墨来表达自己的喜乐与童真。所以这就是"写意画"！

2. 教学按语

书法艺术是线条艺术，在远古时代第一个用线条创作文字图形、表达文字意思的人就是第一位书法艺术家。如果没有第一位的创造，也就没有了汉字，没有了传统的书法艺术。

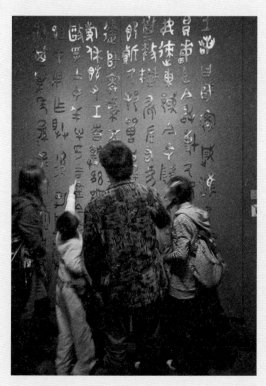

参观上海博物馆

3. 家长说说

看着孩子们的作品的步步进展，我也慢慢理解到了什么是真挚的艺术。我在陪伴孩子成长，孩子也让我重新审视自己，这是一次情理之中、意料之外的儿童美术教育。

此事缘起于 2010 年的夏天，我的孩子王诗语已经 5 岁了，在上幼儿园中班，天性使然，在这个年龄阶段的孩子都喜欢涂涂抹抹，用画笔抒发她对这个世界的爱。我和妻子同是艺术专业毕业的，在设计院校任教，非常尊重孩子的天性，每一次的涂鸦都觉得是最美的画面，也希望她能保持这份艺术上的天真烂漫。对于如何引导孩子能持续对绘画的兴趣，美术教育的方式让我思考了很久，也咨询了不少朋友和老师，其中有两种论调：第一种声音，孩子不能教，尤其不能按照大人对艺术的喜好去强加给小孩，这样越教越坏，要任由孩子自由自在地表现。第二种声音，孩子不教也不行，小的时候都能画的，都有很好的天性，但年龄稍微大一点，就不敢画了，慢慢地就丧失绘画的能力。

对此问题，我纠结了很久，孩子成长飞快，时间耽误不起，我得找个专家好好聊聊这个话题。碰

巧，这样的专家正是我的邻居。华斌老师，比我年长几岁，在五爱小学任美术老师，但这位小学美术老师比许多大学老师的学问都要好，家里的书画藏书堪比大学图书馆。之前，我们就有一些来往，我钦佩他的学识深厚，又写得一手好字，也了解到他还参与了全国美术教材的编写，深谙儿童美术教育之道。茶余饭后，我就串门到了华兄家，跟他说说起了自己女儿面临的教育问题。华老师完全有同感，她的女儿正在上小学五年级，从小就在书房的墨香中长大，他说："儿童的艺术成长一定是可教，重要的是如何教，给予孩子怎样的艺术养分，在孩子的不同年龄阶段如何进行引导和衔接，儿童美术教育是一个值得探索的课题，不仅你有此困惑，很多家长都在困惑，我们不妨把年龄相仿、诉求相近的几个家庭组织起来，形成一个实验小组，一起探索我们理想中的儿童美术教育。"在跟华兄的交谈中，我思潮澎湃，似乎看到了一条明路，信誓旦旦地说："华老师，只要你愿意组织这样的教学课题，我每节课都必到场，来进行全程的影像记录，这将是非常有意义的一次探索，或许一年后，我们就可以做一场展览，出一本书。"于是，课题就在这样的意气风发中立了下来。

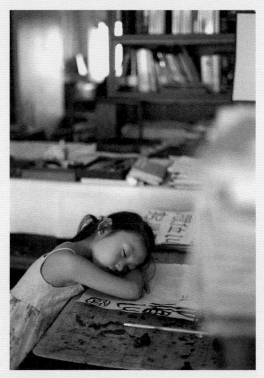

写着、写着，睡着了……

—— 王诗语家长

4. 点评与反思

书家有最高境，古今二人耳。三岁稚子，能见天质；绩学大儒，必具神秀。故书以不学书、不能书者为最工。

商周文字大都依附于礼器之上，器之形、铭之文、饰之图三者合而成其大美。这些形式对孩子而言既充满了神秘也极富诱惑。从平面到立体，由工艺而至艺术，都化为孩子们笔下的形与意，趣与神。

饕餮是殷周时代最主要的铜器纹样，与器形浑然一体，其想象力与创造力和孩子们的奇思妙想异曲同工。

孩子们通过金石原拓既能体悟古文字的苍茫虚渺之美，又可领略古代拓工匠人们的非凡手艺，这些金石之器正是通过他们的再创造直接而神秘地呈现在我们眼前。

图文并茂，犹如诗书画印融会贯通。表意合一、审美贯通，是传统文化之精髓，也是我们书画教学的本体。将文字的意象与枯湿浓淡、中、侧、转、绞的笔墨融合生成了瑰丽绚烂的诗意画。

孩子画画不是根据记忆中的形象（除非他们特别记住某些特征），而是在他们看来被认为是主要的特征，是应该画出来的东西。作为外形的线是最显著的，看得最清楚，所以孩子们的作品往往着重线条，忽略墨色变化。我们正以此来培养他们对线条及用笔的审美能力和表现能力。

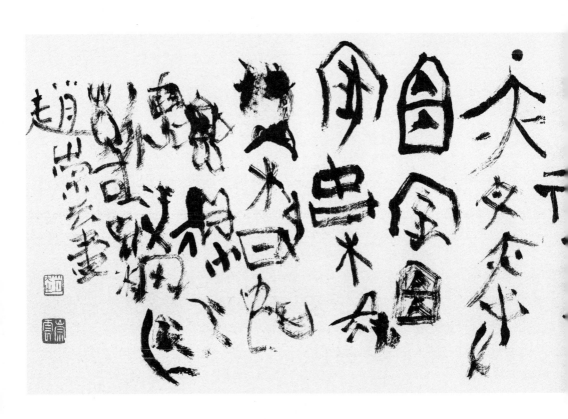

水墨文字 / 纸本
38cm x 62cm

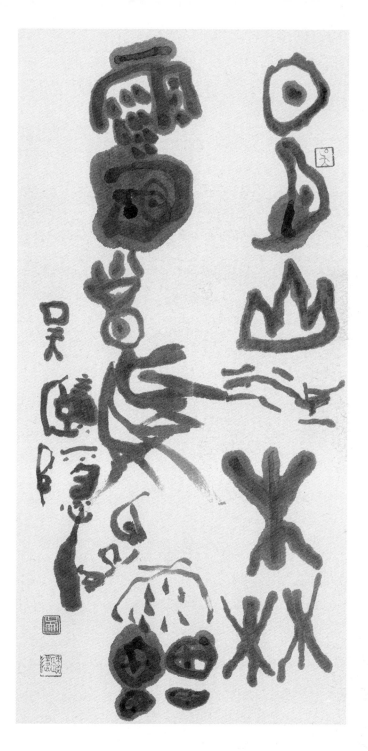

水墨文字 / 纸本
38cm x 62cm

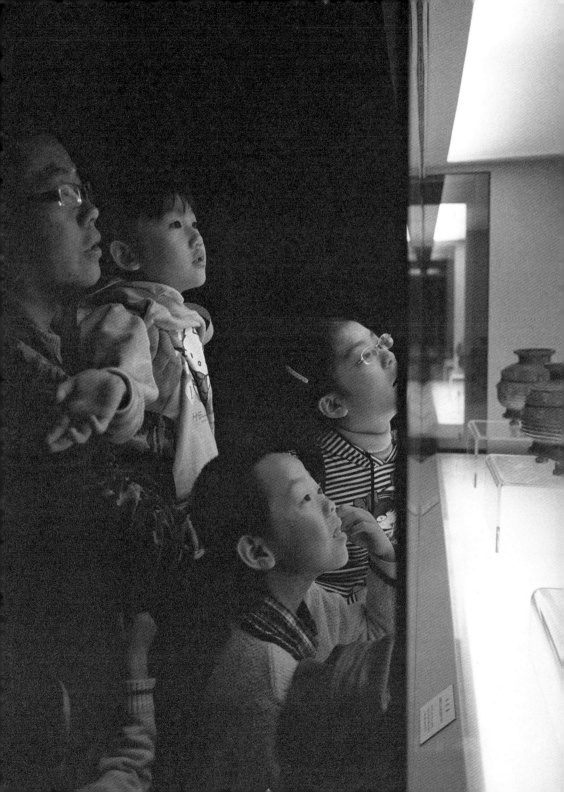

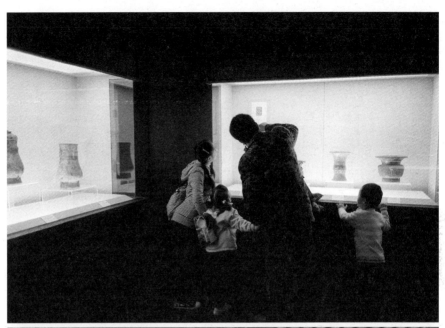

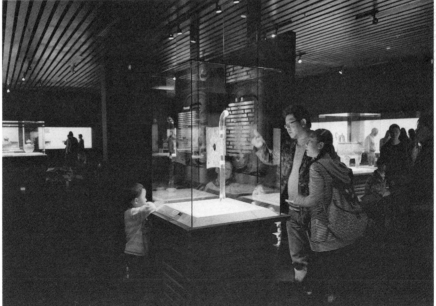

参观上海博物馆

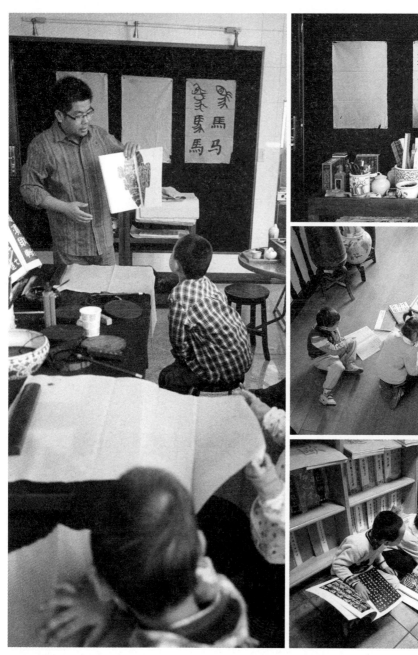

教学花絮

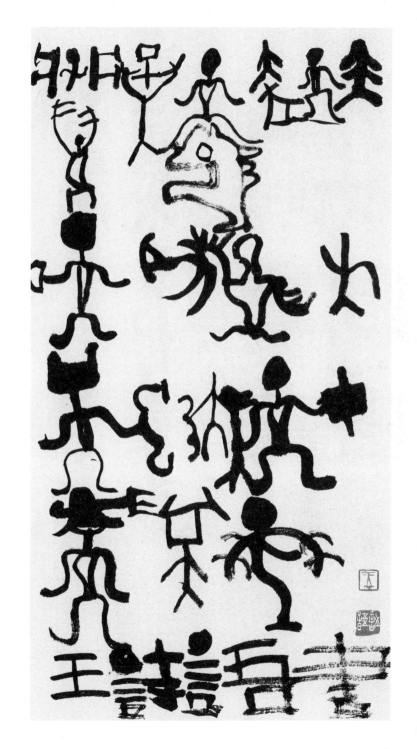

水墨文字 / 纸本
38cm x 62cm

水墨文字 / 纸本
38cm x 62cm x 4

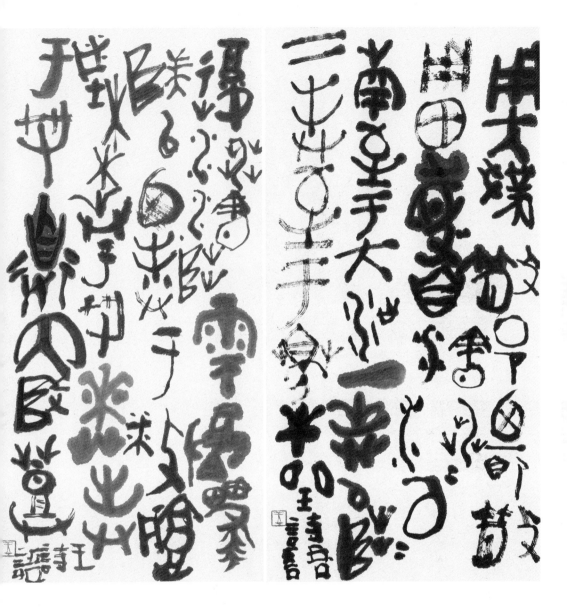

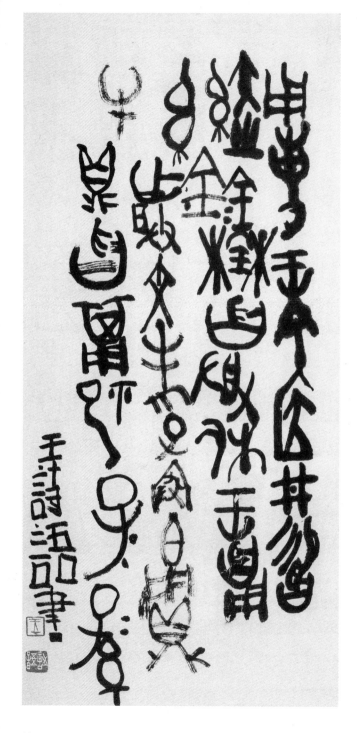

水墨文字 / 纸本
38cm x 62cm

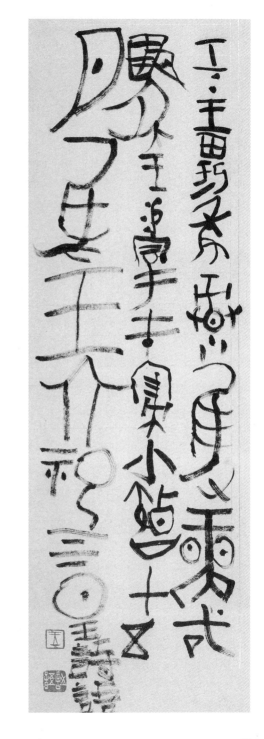

水墨文字 / 纸本
80cm x 30cm

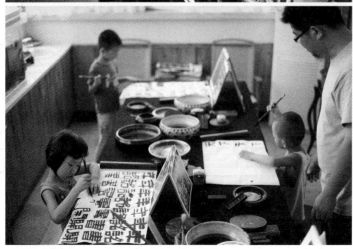

教学花絮

水墨文字 / 纸本
38cm x 62cm x 3

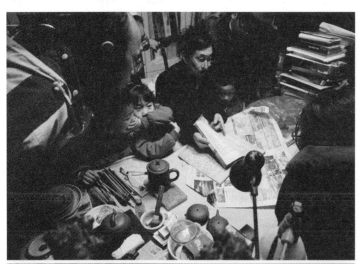

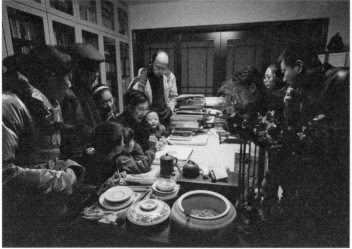

拜访金石书法家

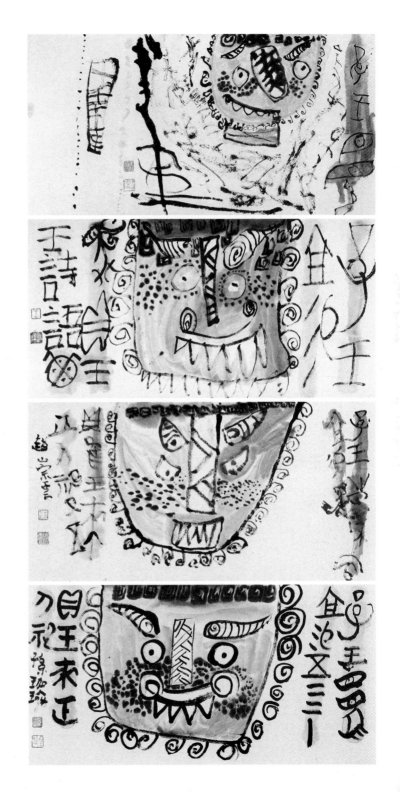

水墨画 / 纸本
38cm x 62cm x 4

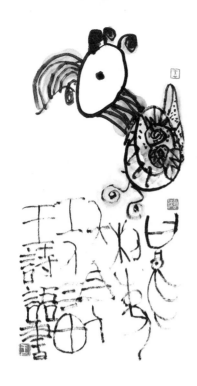

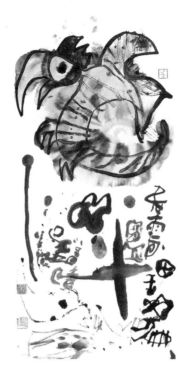

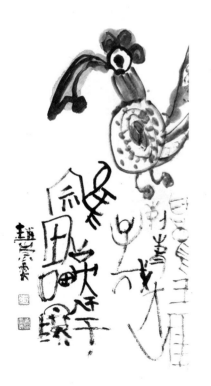

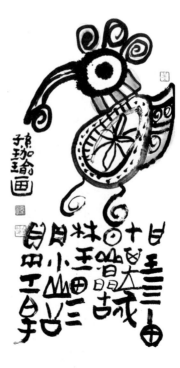

水墨画 / 纸本
38cm x 62cm x 4

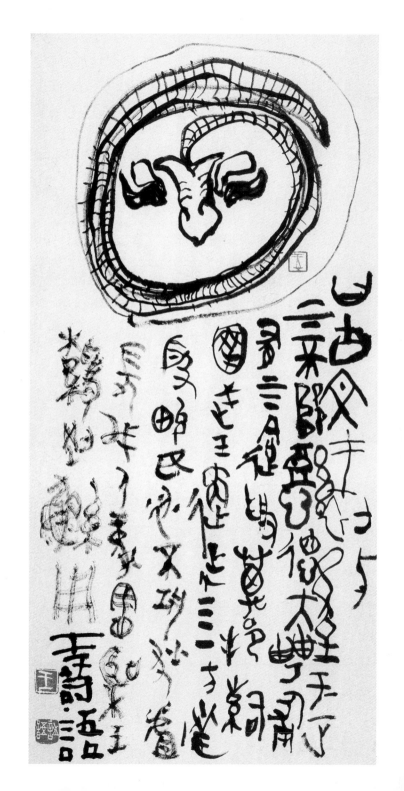

水墨画 / 纸本
38cm x 62cm

水墨画 / 纸本
38cm x 62cm

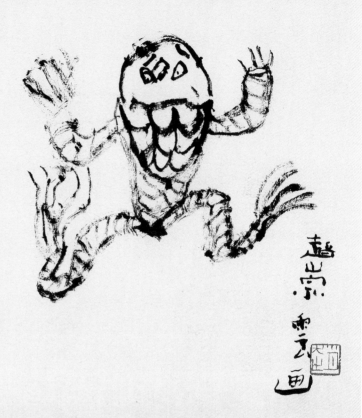

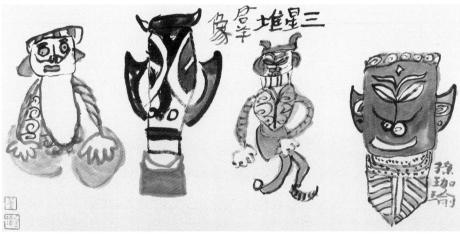

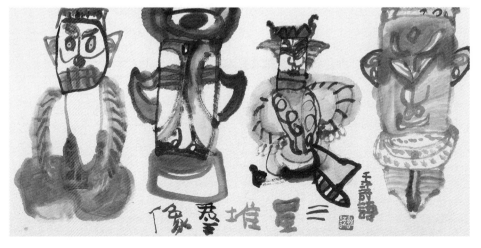

水墨画 / 纸

38cm x 62cm x

水墨画 / 纸本
38cm x 62cm

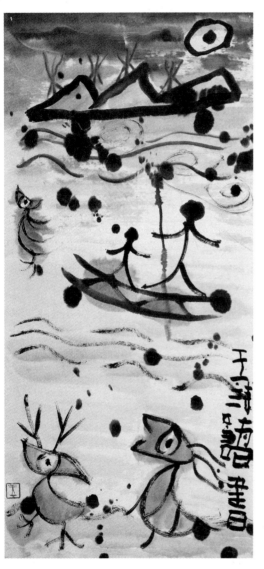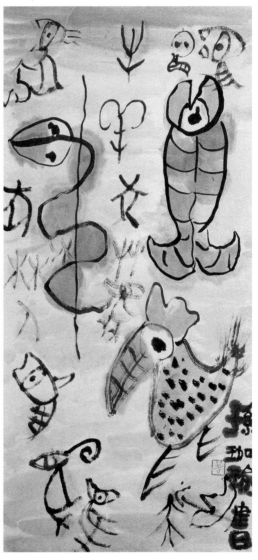

水墨画 / 纸本
38cm x 62cm x 2

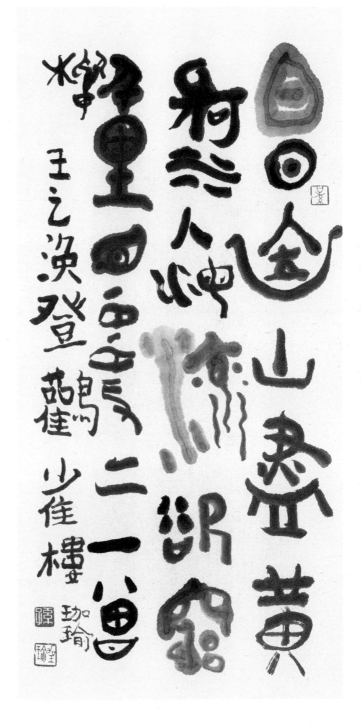

水墨文字 / 纸本
38cm x 62cm

第二章

万法无名

第一节
拓印远古

1. 导言

用玻璃版画的形式来书写制作古文字，是材料和媒介的过滤与渗透，别有一番情趣。

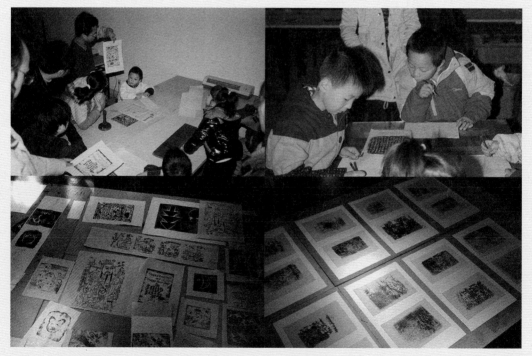

江南大学版画工作室教学

2. 教学按语

徜徉在孩子们的古文书画作品中，我们仿佛穿越了数千年时光隧道，触摸到远古艺术的神秘与奇异，让孩子感受到时间对于作品的重要。因为在艺术上，持久性远比独特性更有意思，瞬间的价值注定要被永恒所超越！

3. 点评反思

孩子们的作品充满了"平常心"，"平常心"也就是自在心，是最宝贵的无欲的自由，我们从孩子的作品中能够学到自由、平等、平静、平实、平和等词语都与"平"字关联，离开了平凡，非凡也就不复存在。

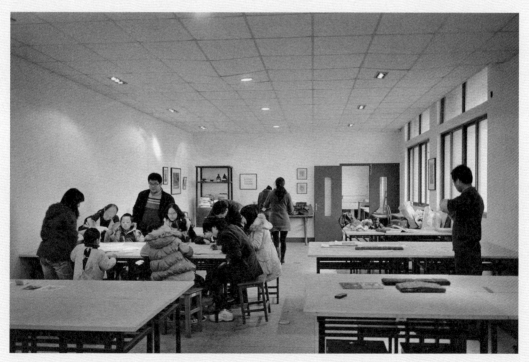

江南大学版画工作室教学

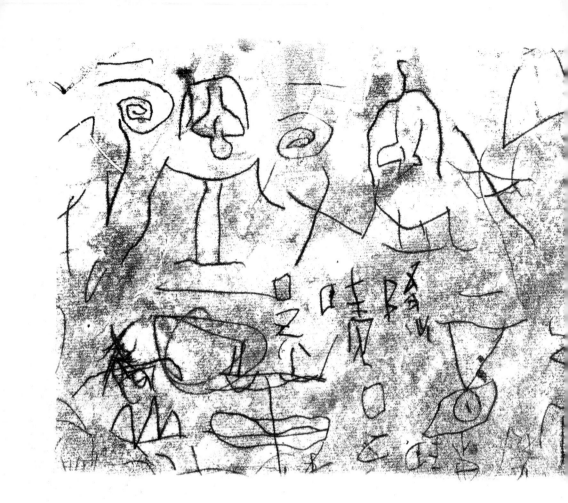

玻璃版画 / 油墨纸本
38cm x 32cm

玻璃版画 / 油墨纸本
38cm x 32cm x 4

第二节 陶泥之乐

1. 导言

玩泥是孩子们的天性，在泥与水的交融中渗透文化与艺术的熏陶，让孩子们在玩中学、乐中得！

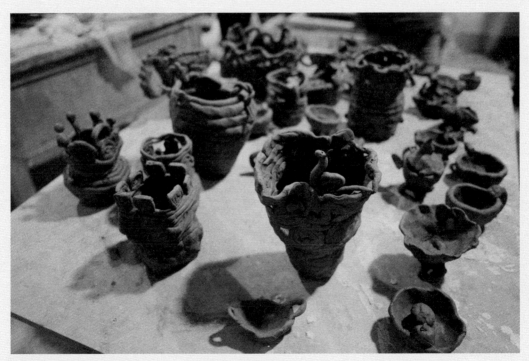

在江南大学陶艺工作室体验盘泥条

2. 教学按语

中国古代的视觉造型形式一种是书写、铭文和符号，另一种是图画、纹饰和雕塑。我们的教学是让孩子关注介于两者之间又与两者互有的重叠视觉造型——"图形文字"。弥漫着无穷魅力的几千年前的图形文字是远古时代宗教信仰、礼乐制度、艺术风尚的载体，也是几千年史前文化孕育、积淀、发展、创新的结晶。

3. 点评反思

每个孩子都是至纯至真的艺术家，当他们面对每一块泥每一个字时，都会抓住一个"灵性"，这种稍纵即逝的"灵性"大概就是佛家讲的"刹那之境"吧！这正是艺术的奥秘所在，因为往往在眼前的、脑海里突然"闪现"的东西是最有价值的。

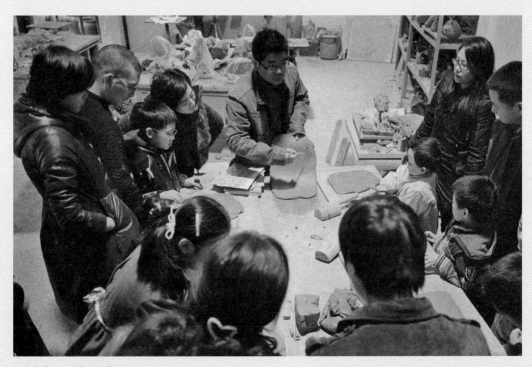

江南大学陶艺工作室教学现场

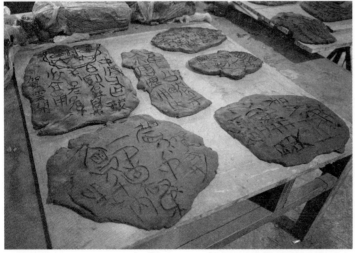

孩子们的陶刻作品

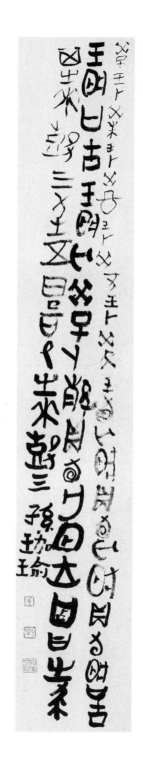

水墨文字 / 纸本
120cm x 32cm

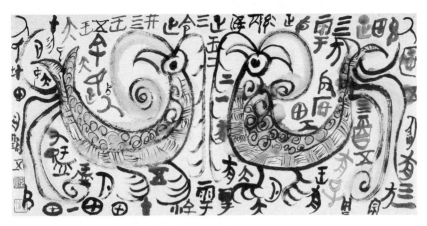

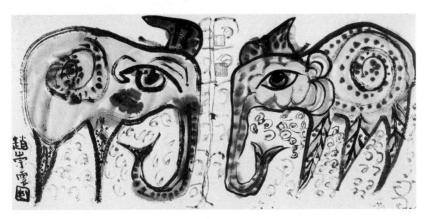

水墨画 / 纸本

38cm x 62cm x 3

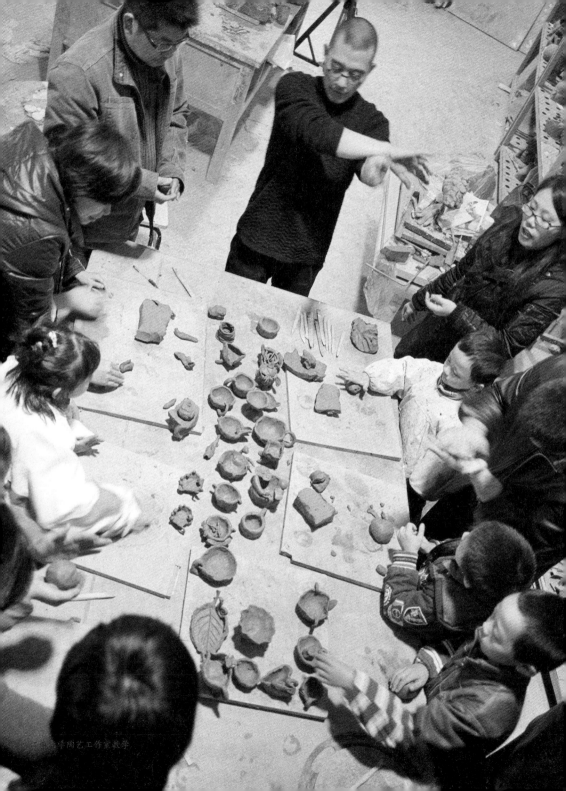

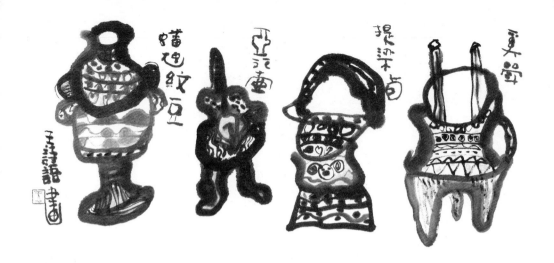

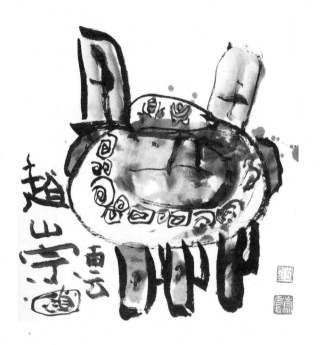

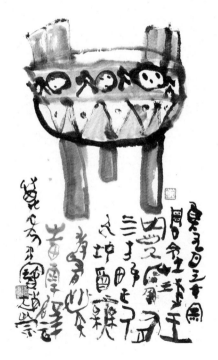

水墨画 / 纸本

38cm x 62cm x 3

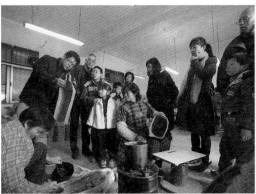

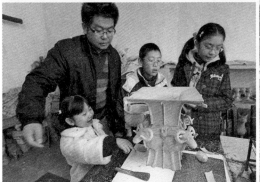

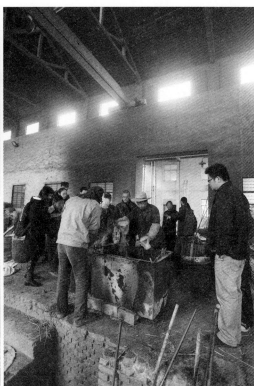

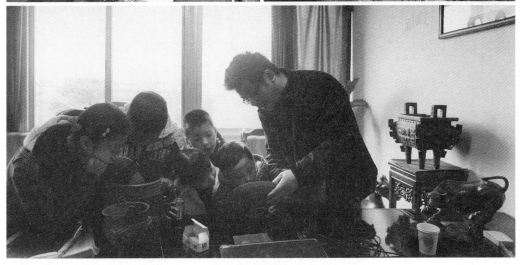

参观青铜器铸造厂

第三节
联写年味

1. 导言

古文字因其集字不易，故其创作形式以对联为主。孩子们在辞旧迎新的日子里，用色宣和集字联的形式来表达自己的心情，一下子将古与今、书与我紧紧连在一起了。

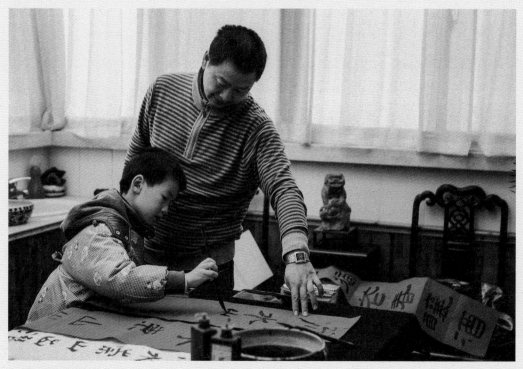

练习写春联中的孩子

2. 教学按语

从临摹到集字创作这之间有个转化过程，对教学与孩子的创作而言都是个难点，越早进入自我创作越容易转化。另外在教学中经常将临摹和创作交替转换，有利于孩子将来的发展。

3. 点评反思

让孩子们在学习书画之初就接触甲骨、金文，是饱含艺术纯真的童心与传统文明精神之源的初恋。这场撼人心魄的邂逅，使孩子们在踏上传统文化之旅的初始，便接受一次中国轴心时代天才艺术家的洗礼。

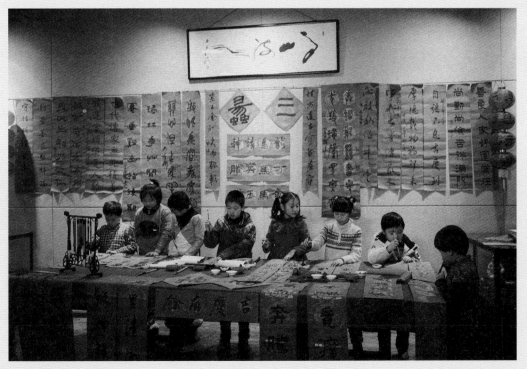

孩子们写春联活动

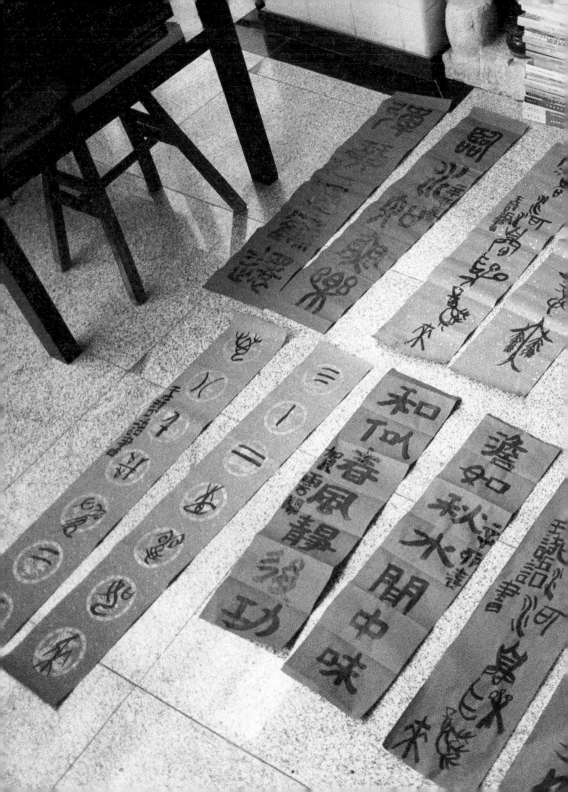

对联书法 / 纸本
80cm x 30cm

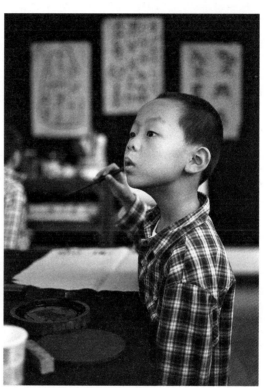

对联书法 / 纸本

38cm x 62cm

对联书法 / 纸本

120cm x 30cm

第四节
纸上清风

1. 导言

开和清风纸半张，随即舒卷岂寻常。折扇自古以来便不仅仅是引风纳凉之物，在漫长的岁月洗练中，小小的扇子已沉淀为一个包含了书画、竹艺、雕刻等多样元素的文化载体，蕴含了中华文化艺术的智慧，凝聚了传统工艺美术的精华。

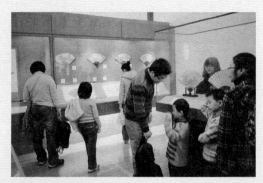

参观苏州墨博物馆

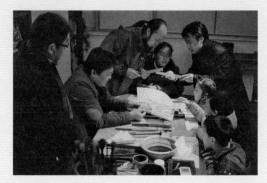

拜访扇面收藏家

2. 教学按语

亲手触摸收藏家的古扇，与在博物馆参观有着不一样的心情，人文精神的薪火相传往往需要拉近距离，让温度与情感参与到艺术情操的养成中去。

折扇形是书画图式的一个特例，平面空间富于变化。孩子们在这个特殊的材质上似玩游戏般既书又画，当完成的作业化为父母亲朋手中的雅玩时，心情难以言表。这实质上完成了艺术向生活的回归。

参观苏州扇庄

3. 点评反思

在机器大工业崛起、手工业日益式微的摩登时代，当孩子们了解到一把扇子的完成要做足数十道工序时，都不禁赞叹不已。手持一把折扇，放则散开，收则折叠，开合把玩之间，自有一种儒雅风度。孩子们从扇子中不仅体验了深厚的人文底蕴，还从中看到了历史悠久的风土人情。

扇面章法错落别致，奇趣横生，与孩子们"不齐而齐"的字形相得益彰，天然而成。

团扇利用图形边框来规定书写，视觉感非常柔和圆满，看着它心里是多么温馨优美！孩子们错落杂乱的古文字似是而非，如字如画，趣味盎然，仿佛一幅幅抽象画。

孩子们顺乎天性地自由自在畅快地倾诉自己的情感与欲求，他们因快乐而欢笑，因悲伤而啼哭，一切都是顺乎天然的本性。

当孩子们长大后，回首凝视这些天真稚拙的画面，如果还能提起画笔，那些久久不能忘怀的经历一定会构成他们的艺术原点。当然，他们终将继续寻找新的支点。

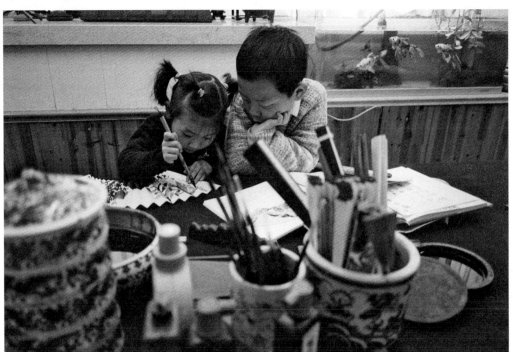

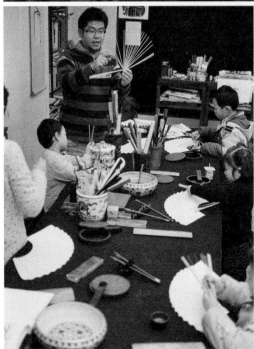

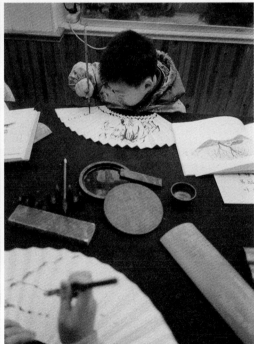

扇面教学现场

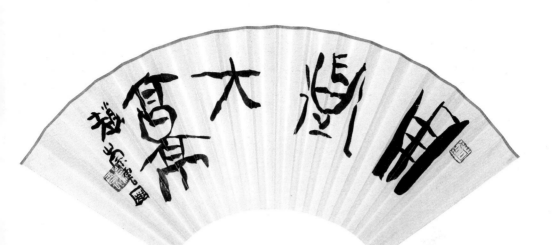

扇面书法 / 纸本

18cm x 50cm x 2

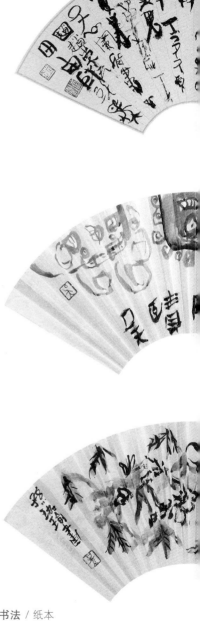

扇面书法 / 纸本
30cm x 30cm

扇面书法 / 纸本
18cm x 50cm x 6

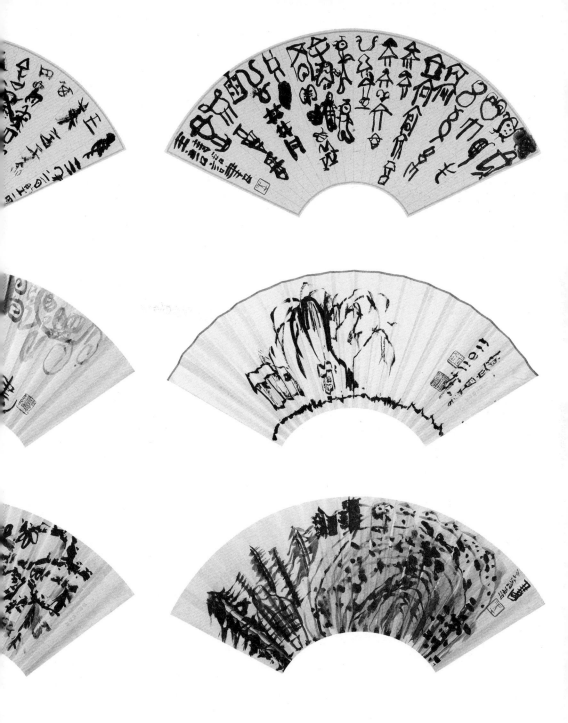

文质相生

1. 导言

"书画缘、金石乐"，孩子们的文化视野将随着考古发掘、文物收藏、碑帖考察而拓宽。而诗书画印熔冶一炉的艺术创作，焚香、试茶、听琴、看山……文化品位的独特养成正是我们对孩子的期许。

参观杭州西泠印社

2. 教学按语

这既是一次朝圣，更是对已逝去的中国精英传统文化的传承与守望。如果孩子们将来会走上文化之旅，那么这就是他们的星星之火。

寻碑、访画、问师、交友，这不仅提高孩子们学习的兴趣，拓宽其文化艺术视野，还为他们终身的文化品位迈出了坚实的一步。

3. 点评反思

写、刻、印三者融合的艺术实践是立体综合的，孩子们从小接受这样的训练，对将来综合实践能力的提高与审美品位的养成以及鉴赏创作都有着极其重要的作用。刻印，其篆法别有天趣胜人者，唯秦汉人。秦汉人有过人处，胆敢独造，故能超出千古。孩子们的字画印于秦汉人之精神有会心处，那便是"胆敢独造"！

在西泠印社观摩碑刻作品

浙江博物馆青瓷展厅内听专家学者的讲评

在中国印章博物馆品味历代印章精品

杭州河坊街古玩市场选购印章石料

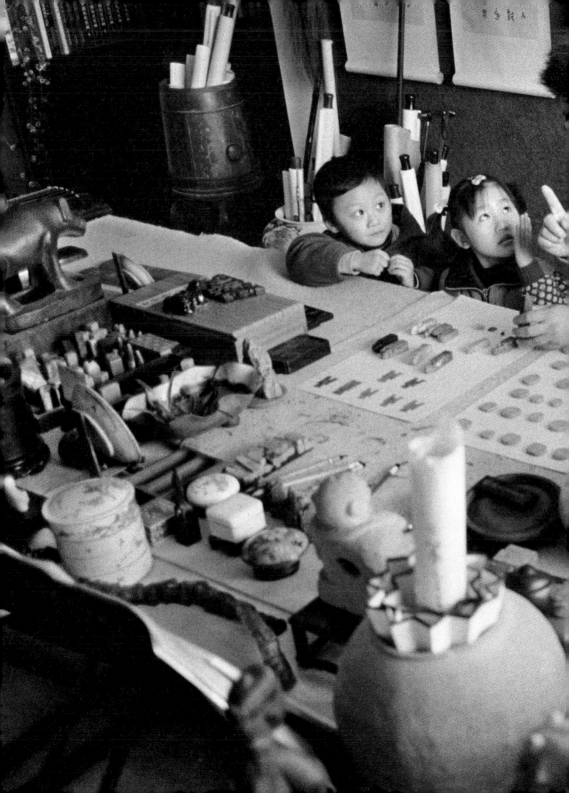

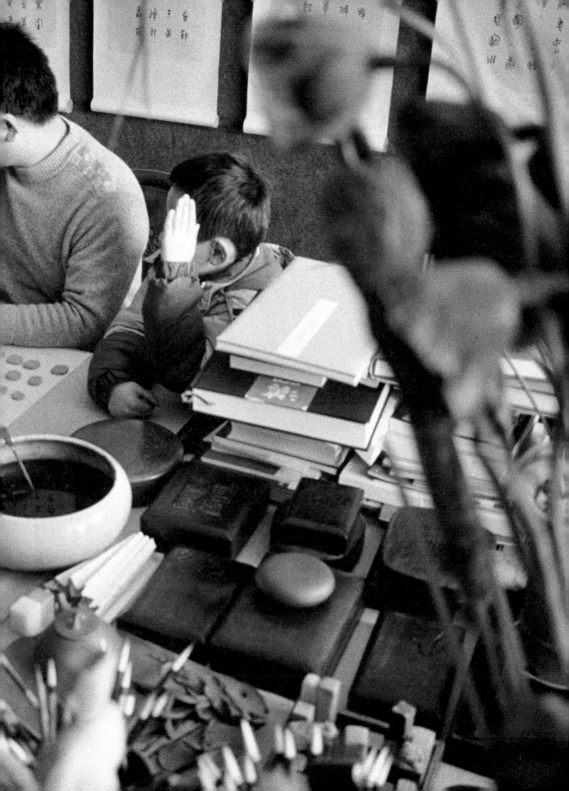

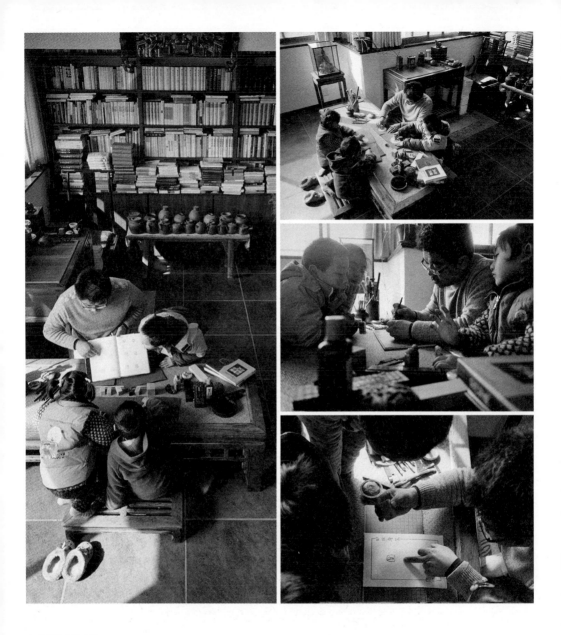

印章刻制教学现场

印面书法 / 青田石

5cm x 5cm

紫玉金砂

第二节

1.导言

紫玉暗香，紫砂器既是美器，又是美好生活的象征，她是美妙、神秘而雅逸的。孩子们徜徉其中，领略它浑朴大方的造型、质朴无华的气韵、玉润珠圆的质感，更回味它所特具的文化内涵和雅趣逸韵。

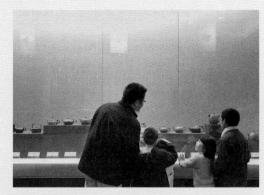

参观无锡博物院紫砂馆

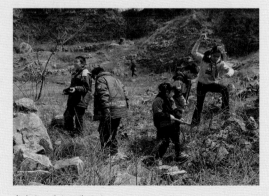

考察宜兴黄龙山紫砂矿

2. 教学按语

探寻紫砂矿源，了解它的起源、历史和时代特质。孩子们在茶杯上的书画犹如民间艺术的本源，朴素、自然、热情、真率，它们并不流于精美、华丽，但这正是超越工艺的美。随着时光流逝，长大后的孩子们再回首凝视这些茶杯时，眼中必会含着泪花，心中必然充满欢喜！

书、画、印翰墨飘香，形、神、气毕现美器。让书画进入实用器，是孩子们学习美术过程中一个重要的部分。书画、陶刻、拓片，围绕一个茶具，是一个综合的创作和欣赏过程。知识和体验在这里集结。

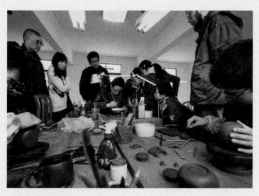

观摩宜兴紫砂工艺作坊

3. 点评反思

这些孩子刻画的紫砂拓片如天马行空般自由率真，利用拓片技术将其展开形成一幅幅绚丽的画卷，这是任何工艺师们都无法企及的美之境界，因为这是孩子们的情感与生命的赤裸展示！

我们看到，在孩子们的艺术中存在这两种因素：只靠形式本身给人以艺术的享受；另一种是形式本身具有某种含义，在这种情况下，含义赋予作品以更高的美学价值，这是因为有含义的作品的内涵因素更为丰富。孩子们的绘画活动本身就具有美学价值，这些随意挥洒的点线虽然并不一定表现具体的对象，但有时是代表较为抽象的思维。如果我们坐在孩子一旁，倾听他们的诉说，观察他们的动作，凝视他们的作品，那么就能与他们的心灵对话，就能发现这些作品的内涵与价值！

宜兴丁蜀镇龙窑遗址

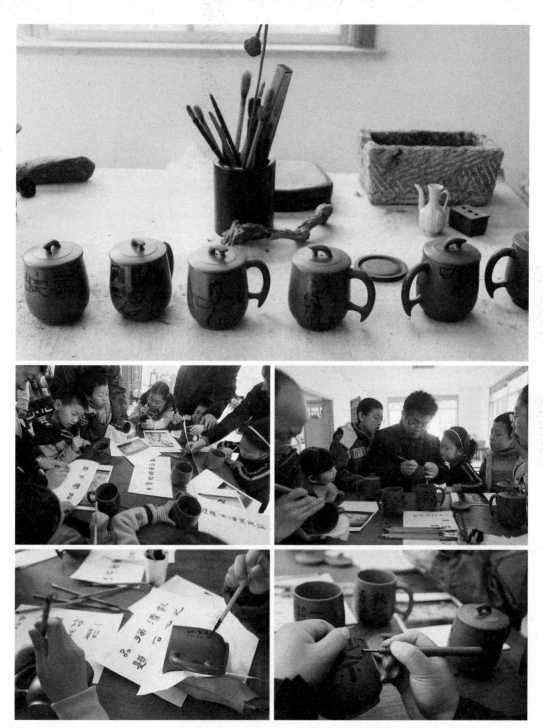

刻砂教学花絮

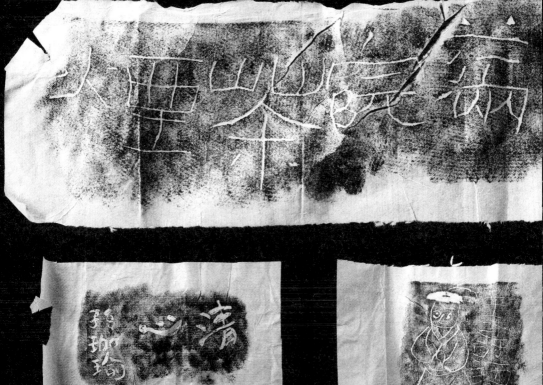

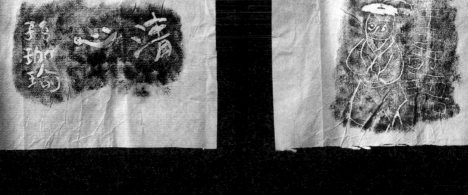

紫砂壶拓片 / 纸本
8cm x 18cm

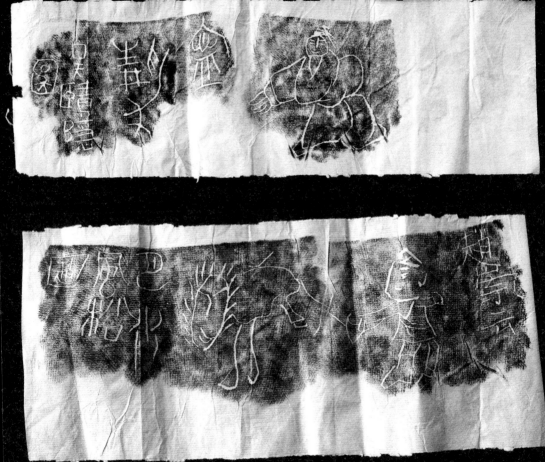

1. 导言

"肌理"在艺术书写图式的制作与鉴赏中起着重要作用。甲骨、青铜、竹木、岩石、砖瓦这些材料的质地与肌理对书法有着种种作用与影响。笔墨视觉与肌理表现直接联系着，让孩子们从小感受肌理，让他们在不同材质上体验、发现、寻找，这个追逐与实验的过程，往往也即是"有意味的形式"的产生过程。

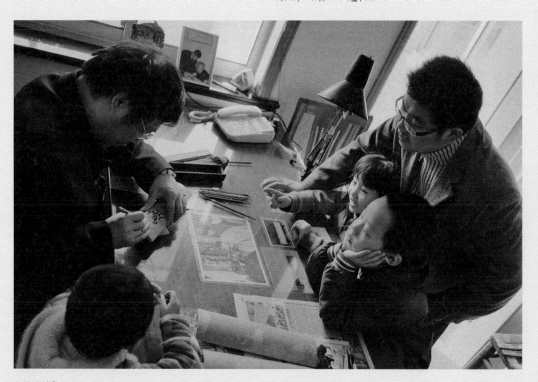

拜访竹刻家

2. 教学按语

江南是竹的世界，如何将身边随处可得的材料制作出文化艺术品，玩出境界是从小对孩子们的要求，"随风潜入夜，润物细无声"，这样的教学能让孩子理解"平常与非凡"的道理。

汉代竹木简是二千多年前无名书家们的杰出创造，他们由篆而隶，由隶而草的创造精神演化出率意洒脱、自然流畅的书风。孩子们在杉木板上的临写也形神兼备地契合了先民的精神境界。而让他们知道这曾是书法的历史时，他们会在自己的笔墨和汉简之间找到同感。

3. 点评反思

让孩子们在学习书画之初就接触甲骨、金文，是饱含艺术纯真的童心与传统文明精神之源的初恋。这场撼人心魄的邂逅，使孩子们在踏上传统文化之旅的初始，便接受一次中国轴心时代天才艺术家的洗礼。

对于中国书画而言"破旧立新"不是学习的精神所在，"传承"才是重点。孩子们的学习过程就是传承前人的方法与经验。任何"创新"都是建立在"传承"之上。承先方能启后，其中的奥妙在于我们教学中的"转化"。转化旧有的传统，展开具有儿童自身特点与时代气息的新意来。

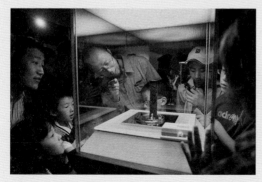

参观浙江省博物馆

竹器作坊考察

汉简书法 / 杉木板

50cm x 8cm x 8

汉简书法 / 纸本
38cm x 62cm x 4

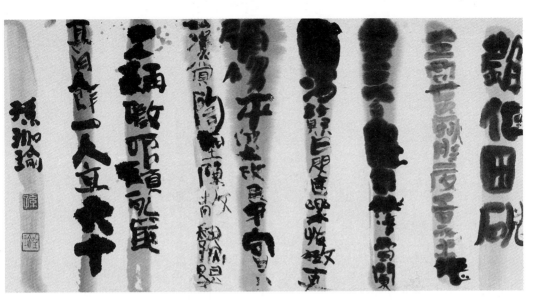

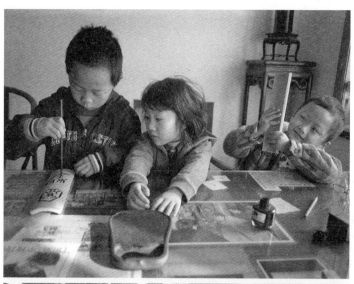

写竹刻竹教学现场

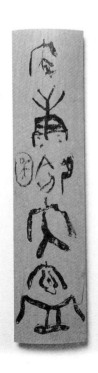
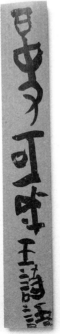

汉简书法 / 竹板

30cm x 8cm

碑刻传拓

1. 导言

传拓是中国古老而独到的一种"复制"技术。历经各代的流传与赏玩抚爱，传拓本身不仅仅是一种工艺，已经淬炼为一门独特的美学绝技了。

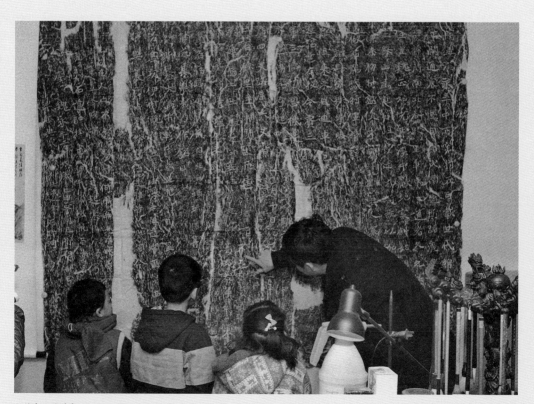

拜访金石收藏家

2. 教学按语

孩子们走进幽深而寂静的庭院，读一读那一方方斑驳的石碑，上面铭刻着家乡的文化教育与历史；看一看大师精妙的传拓手法，里面蕴含着千百年来无数艺人的睿智；亲手试一试敲打拓包，诗情画意朦朦胧胧地逐步呈现在眼前，"扑、扑、扑……"的拓声在厅堂里回荡不息。

无锡市碑帖博物馆教学现场

西安碑林博物馆教学现场

3. 点评反思

佛教与艺术，实现与理想，绘画与书法，交织融合在孩子们的笔墨之中。

明代思想家李贽认为，童心是人类最初的纯真之心，是人性之根本，"若失却童心，便失却真心；失却真心，便失却真人。人而非真，全不复有初矣"。

在孩子们的笔下，线条千变万化，方与圆、曲与直、长与短、粗与细、浓与淡、轻与重、缓与速、疏与密、虚与实、斜与正、巧与拙……他们高度自由地抒发情感，充分地表现着自我个性。

书法是心灵的艺术。孩子们的书写所表现所传达的是一种人与自然、情绪与感受、内在心理秩序与外在宇宙秩序直接相碰撞、相斗争、相调节、相协奏的伟大生命之歌。

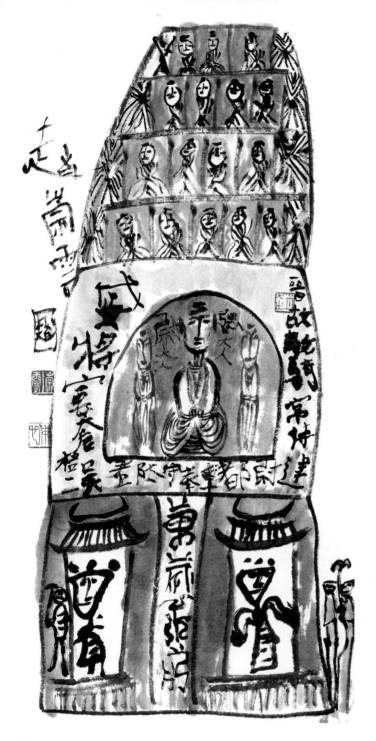

砖铭书画 / 纸本
38cm x 62cm

墓志书法 / 纸本
38cm x 62cm x 2

砖铭书画 / 纸本
38cm x 62cm

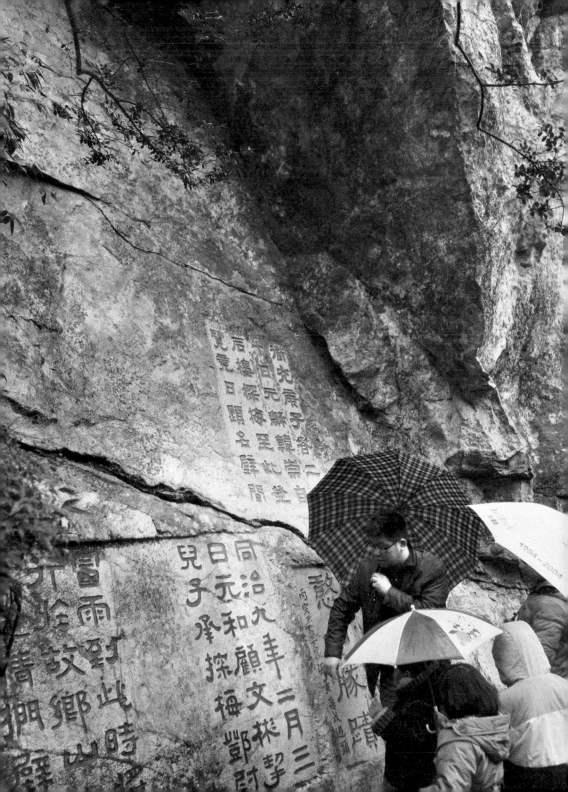

墓志书法 / 纸本
8cm × 62cm × 2

同治九年，姑苏顾文彬携子探梅邓尉，冒雨到光福寺，在即将北行之前把浓浓的乡情留在了壁间。一百多年后，孩子们也是冒雨来到了这里，一字字释读着石壁上的题名，情景与心境与顾氏父子在历史的隧道里不谋而了。相信多年后孩子们还会来这里，带着自己的孩子，释读石壁上的碑文，文心相传，生生不息。

碑文书法 / 纸本

38cm x 62cm x 6

五萬住救勅羅
從男居城至新
羅城倭滿其中
官兵方至倭賊見
退來背至任城舟邑
加羅從拔城
廿年庫戊東
夫餘旦那
全王屬民中

第四章

目击道存

第一节
石窟仿古

1. 导言

敦煌艺术能获得辉煌的艺术成就，是由于古代的艺术匠师们突破了佛造像的清规戒律，以现实生活为基础，加以概括、提炼、想象、夸张，塑造出了绚丽多彩的大千世界。孩子们的临摹，不仅仅只是从造型出发，还有着认识神性与人性，了解宗教与艺术的使命。

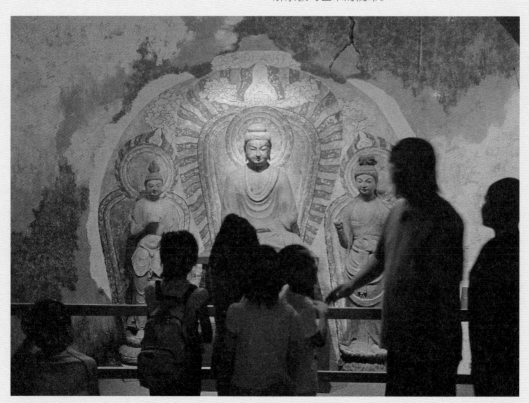

参观甘肃省博物馆

2. 教学按语

"虚实相生，无画处皆成妙境"。孩子们的画即其笔墨所未到，亦有灵气空中行。中国的诗、书、画里，表现着同样的意境结构，代表着中国人的宇宙意识。让孩子们进入对"道"的体验，唯道集虚，体用不二，这是构成中国人的生命品位和生活情调之最好方法。

参观陕西省博物馆

3. 点评反思

儿童画的第一位欣赏者是孩子自己，他们借画来表达语言和行动无法实现的理想。这和中国传统文人画"以画为寄、以画为乐"的自我欣赏同根同脉。我们可以说倪云林的"逸笔草草""聊写胸中逸气"和孩子们的"童心童画""童言童趣"是那样的神似，无怪乎晚明大思想家李贽会提倡"童心说"，清代书、画、印大师赵之谦以为：世上能写好字的只有硕儒和儿童！

传统书画的经典程式是中国人在千百年延续的精神历程中产生的，经过岁月的磨炼，有着任何当下流行的新图式、新套路所不可取代的文化蕴含。孩子接触经典与他们独立、自由的表达和创造并不矛盾，它是孩子感受和观察的重要内容，也是他们学习表达和创造的重要参照。这过程，既是接受、传承文化的过程，又是发展创造的过程。

孩子们飞舞的笔墨中有韵律、节奏、变化，同时又是生命、旋动、热情，它不仅是一切艺术表现的状态，而且还是宇宙变化过程的象征。率意是一种与生俱来的天赋，是一种气质，它无法通过训练得到。孩子们的画面里就充满了这样的气质，它在画面里就像一只不可捕捉的蝴蝶，使一池湖水荡漾着涟漪，充满了生机。

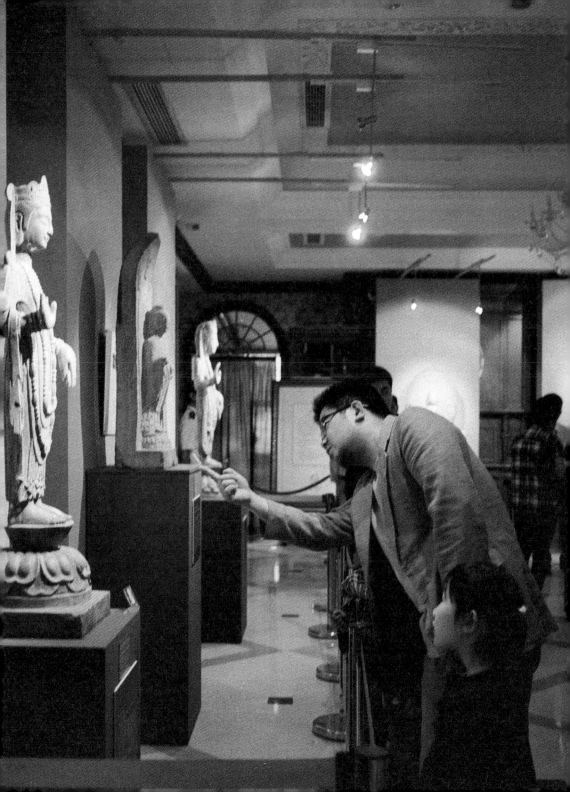

敦煌佛像画 / 水墨纸本
38cm x 62cm

敦煌佛像画 / 水墨纸本
38cm x 62cm x 6

造像书画 / 水墨纸本
30cm x 30cm x 4

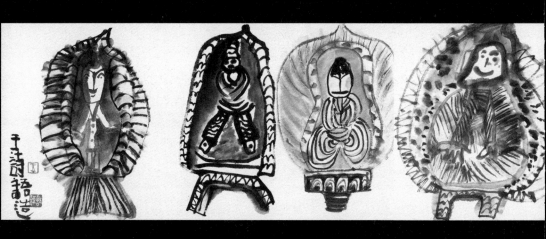

造像书画 / 水墨纸本

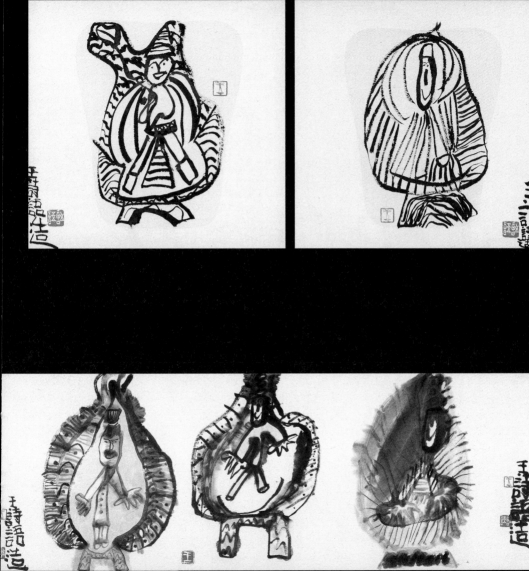

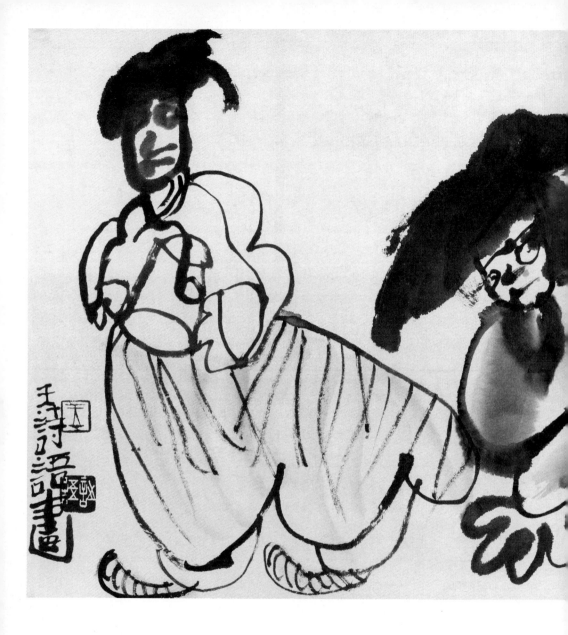

晋画像砖画 / 水墨纸本
38cm x 62cm

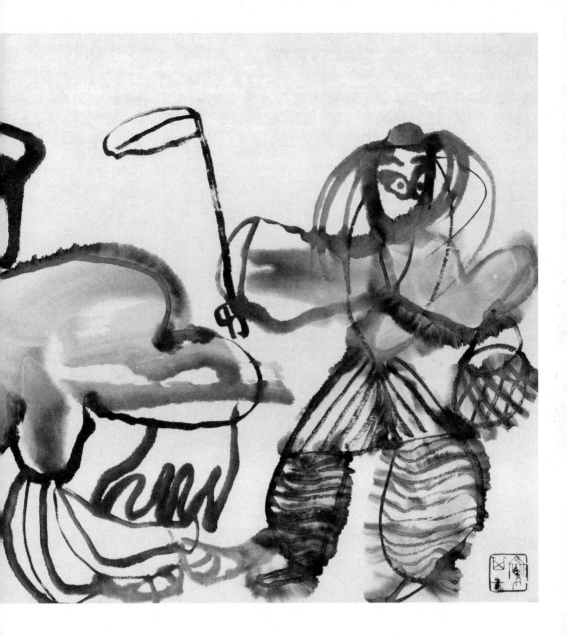

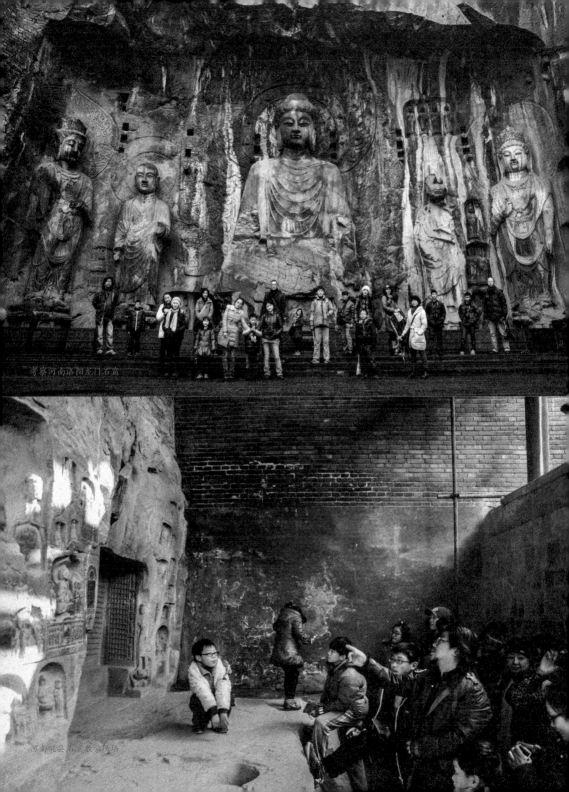

考察河南洛阳龙门石窟

河南巩县石窟寺考察现场

晋画像砖画 / 水墨纸本
38cm x 62cm x 6

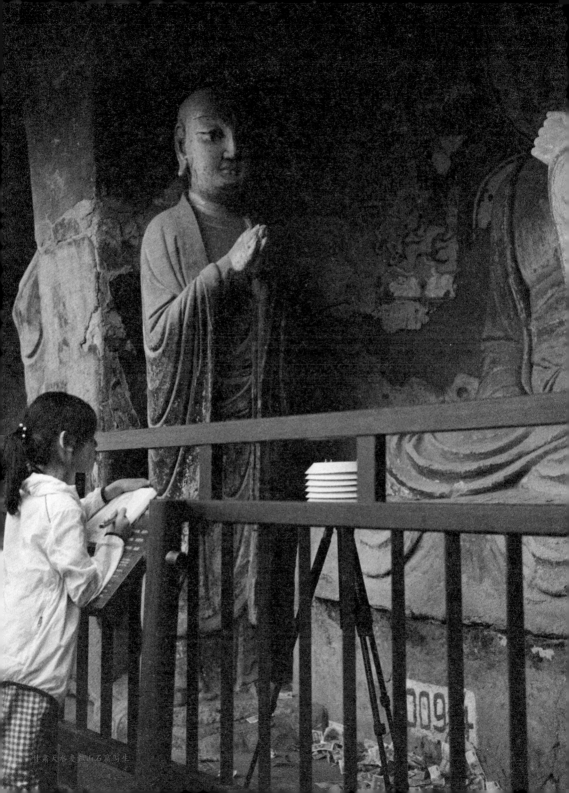

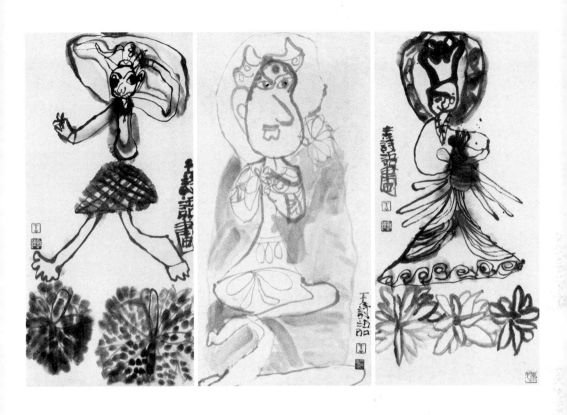

敦煌佛像画 / 水墨纸本

38cm x 62cm x 3

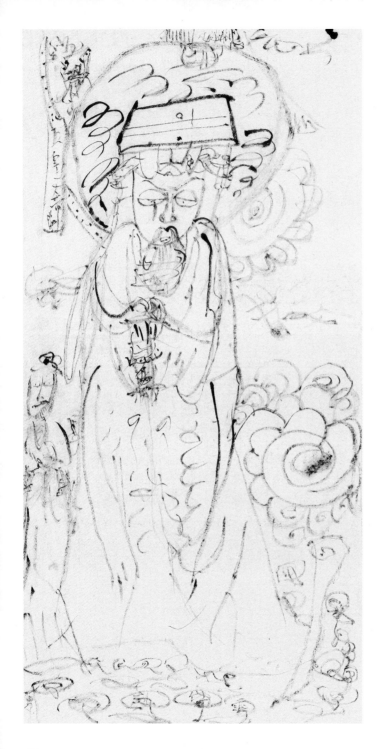

永乐宫壁画 / 水墨纸本
38cm x 62cm

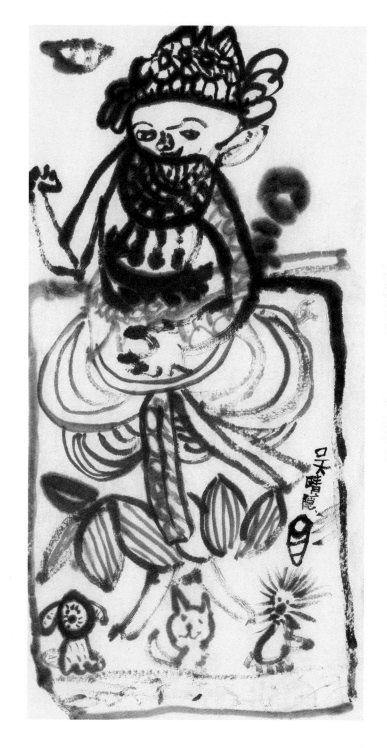

永乐宫壁画 / 水墨纸本
38cm x 62cm

第二节

六朝遗韵

1. 导言

魏晋是精神史上极自由、极解放、最富于智慧，最浓于热情的一个时代。其文学与艺术无不是光芒万丈，前无古人。这是中国传统艺术的根基，也是孩子们艺术之旅的基点。

中国自六朝以来，艺术的理想境界是"澄怀观道"，在拈花微笑里领悟色相中微妙至深的禅境。现代社会的进程与改变，西方文化意识的主导，使我们忽略了中国传统书画的文化视野和价值。传统书画的文化背景包含了中国传统的儒、道、佛哲学思想和诗、词、赋古典文学对作品意境的要求。在传统文化中，师承至为重要，因此中国书画创作时的理念不是"破旧立新"，不是"标新立异"，而在于怎样传承前人的经验，是"渊远流长"、"承前启后"！

参观南京博物院

2. 教学按语

绵延数千年的中国文化是一个成熟的体系，书画是其杰出代表。如何传承中国传统书画关系到中国画的发展与生存，也关系到民族传人的学习与成长。近代中国国力的衰微使得传统文化成为替罪羊，人们对中国书画提出了"革命"、"改良"的口号，以西化为法门，以变异为创新，在进化的名义下义无反顾地抛掉了中国文化的精神与根本。我们的书画教育旨在回到中国书画产生发展的轨迹上，为中国书画教育接上文化的血脉。对一个民族来说，文化经典就是核心，而当下的教育的症结正是对经典的疏离。从培养孩子的审美做起，进行经典传统教育，让他们认识传统，塑造自我，然后去认识世界，审视与学习外来文化。

3. 点评反思

金石的铿锵，缣纸的清韵，旧体的返照，新格的露光，汉魏砖铭书画璀璨夺目的光辉也洒在了孩子们的作品上。

阴阳造化，似与不似；以形写神，气韵生动。孩子们把自然与笔墨结合在一起，把心灵的感受与图式造型化为和谐的整体。美与愉悦，精神与情感都在他们的指尖流淌。看着孩子们的这些作品，我们思接千载，心游万仞，感伤着传统艺术无所不在的废墟气息，怀想着文化旧址上曾有的灿烂辉煌，他们的作品宛如一曲又一曲挽歌，令人闻之震撼！

并不只有创新才是美，继承传统也能使更多的孩子与美结缘。古老的传统再次让人看到充满生命力的笔墨使孩子们踏上了生机勃勃的生命旅程。

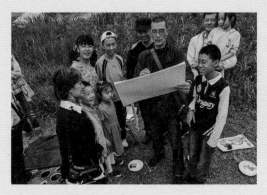

丹阳六朝石刻遗址写生

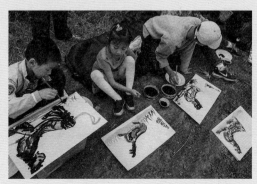

丹阳六朝石刻遗址写生

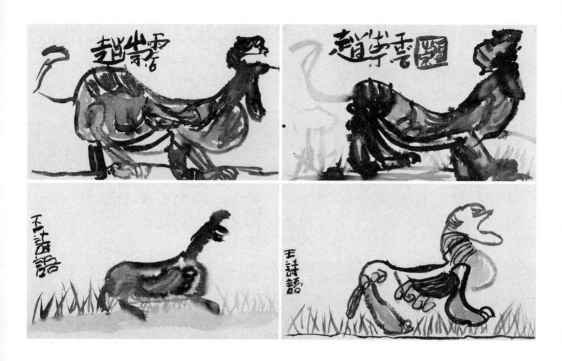

写生画 / 水墨纸本

25cm x 34cm x 4

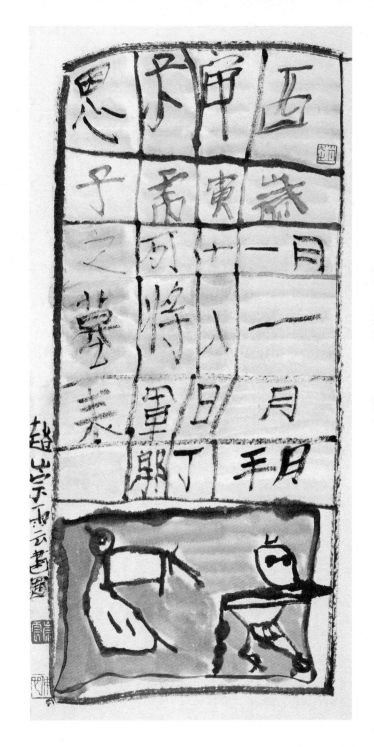

造像书画 / 纸本

62cm x 38cm

在中国印章博物馆品味历代印章精品

铭砖书画 / 纸本

16cm x 38cm x 2

泥塑罗汉写生 / 纸本

25cm x 34cm x 4

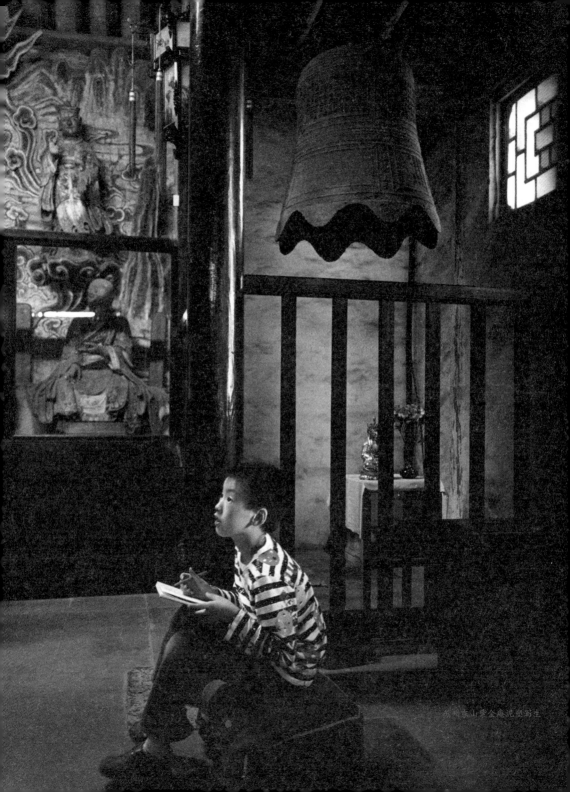

苏州东山雕金庵泥塑写生

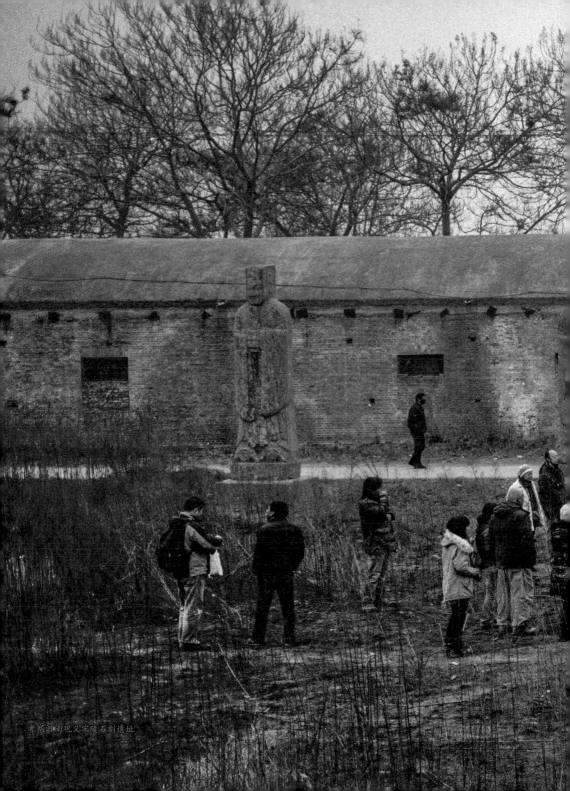

考察河南巩义宋陵石刻遗址

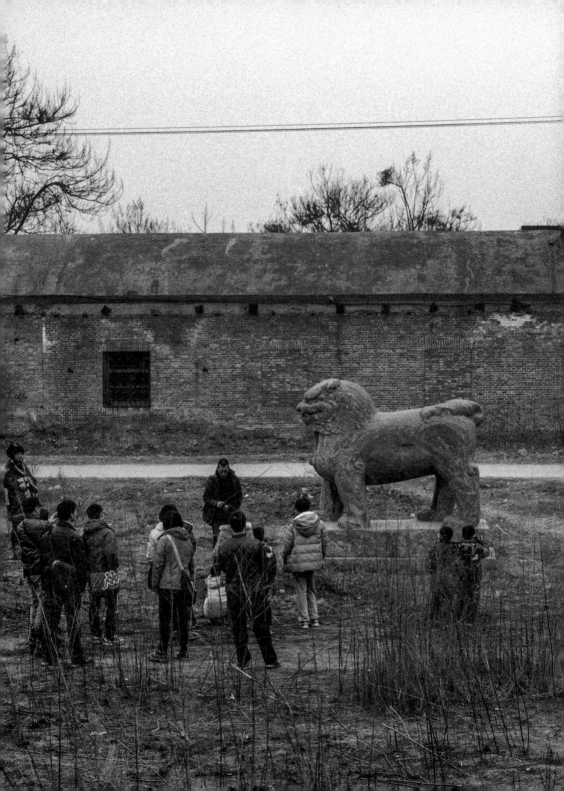

第三节

寻找江南

1. 导言

江南山清水秀，物产丰盈，天人相宜。"一方水土养一方人"，风光绮丽的自然环境陶冶着江南人的精神世界，使之情感更加丰富、细腻、活泼、多彩，并拥有浪漫主义的情怀。孩子们生于斯，长于斯，他们的率真与天趣，本身就是山清水秀诗心的影现，就是吴侬软语的创化！

太湖沿岸写生教学现场

2. 教学按语

古典园林是中国传统文化的重要组成部分，其秉承"天人合一"的理念，遵循"虽由人造，宛自天开"的艺术宗旨，精炼而典型的再现自然界山水风景之美，表达诗情画意的境界。

带领孩子们步入古典文人园林，体悟文人的趣味，通过叠山、理水、建筑、花木来感受文人的艺术情操、文人的想象、感情与精神。遥想百年前文友们的相聚，觞咏唱和，持着书癖观书，秉着诗肠读诗，遇酒则流连酒乡，舟中看月，花下清樽，灯下雅谑，这是园林生活的追求，也是园林生活的最高体验。

无锡鸿山遗址博物馆写生教学现场

3. 点评反思

写江南山，用笔甚草草，近视之几不类物象，远视之则景物灿然，幽情远思，如睹异境。天地至精之气，结而为石，负土而出，状为奇怪。石，似乎成了历代文人的精神图腾。石文化的本质蕴含着人类对生命本源的追溯、艺术理念的思索和审美理想的追求。

孩子们面对着这五座明代大画家文伯仁当年留下的叠山，仿佛面对着青藤、老莲笔下水墨淋漓的异石、丑石。赏石、画石，体现了眷恋自然的人类本性，也是人类文化艺术遗留下的记忆。孩子们漫步优游园林之中，读书啜茗，作画写生，在闲散的园林中赏物、赏景，使心灵得到净化。惬志怡神，回归自然，闲静清和，澄怀忘机，洋溢着天地人和、物我两忘的情氛。对典型的自然物态的写生，一则告诉孩子们自然创造美的法则，二是让他们在无拘无束的情境下能够激发自己的意兴。

孩子们作品的透视因素是把各个部位用巧妙的方法拼凑起来，这种画法利用了特定时刻的目视印象，却不管各种特征能否同时看到。他们的这种透视方法和传统的中国画的散点透视是如此相似。

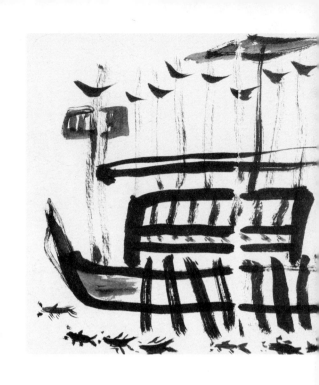

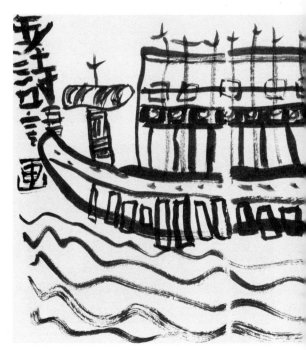

写生画 / 水墨纸本
25cm x 34cm x 4

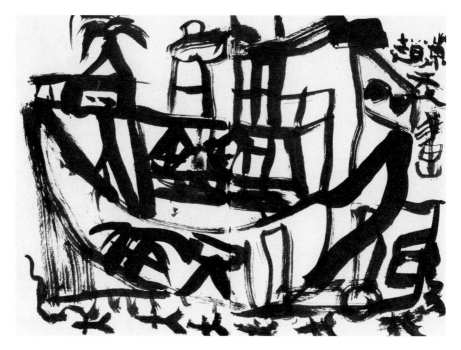

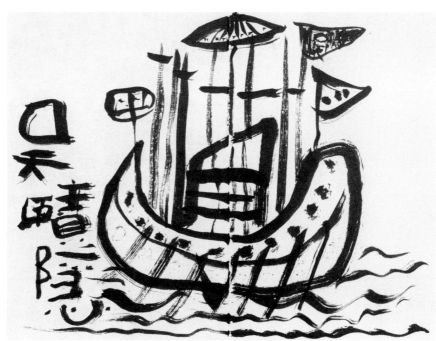

写生画 / 水墨纸本
25cm x 34cm x 4

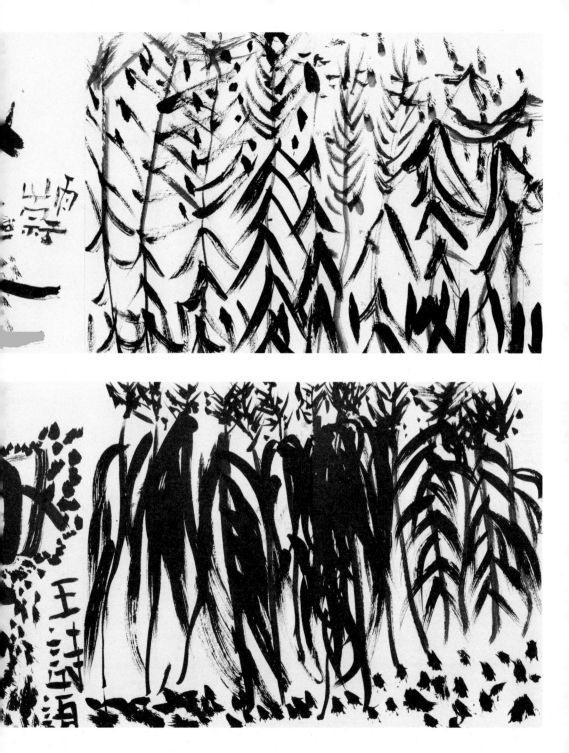

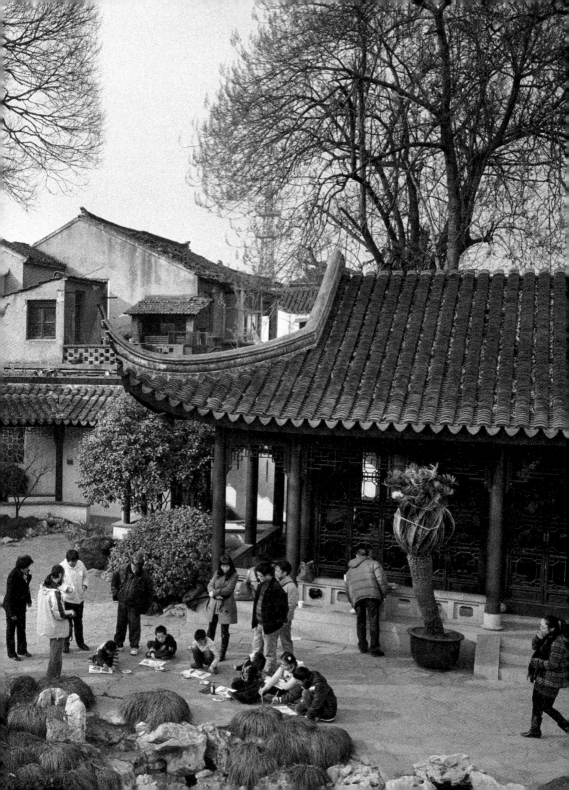

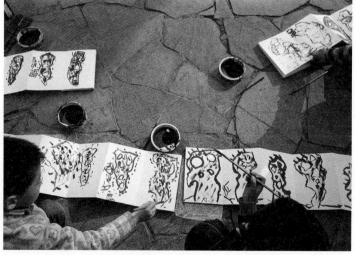

苏州五峰园写生教学现场

写生画 / 水墨纸本
25cm x 68cm x 2

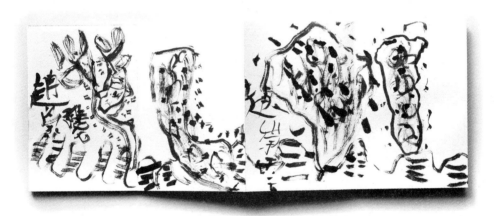

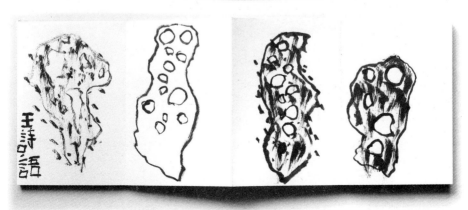

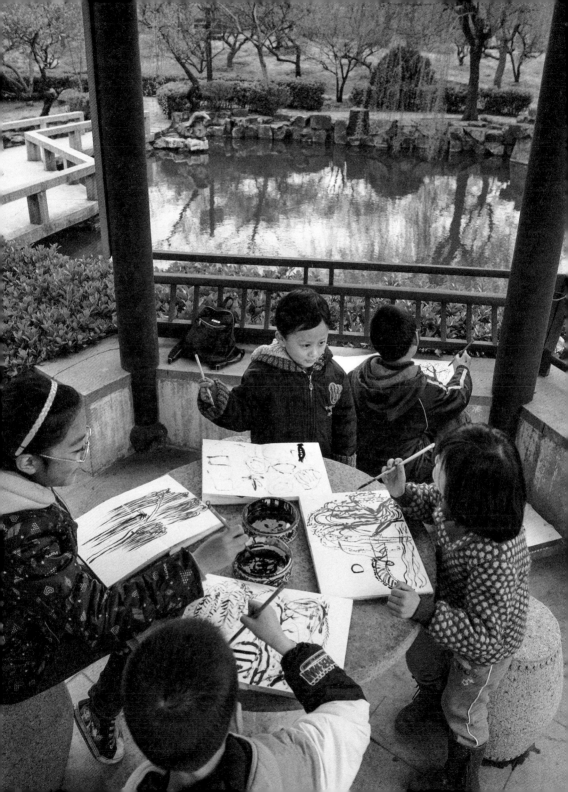

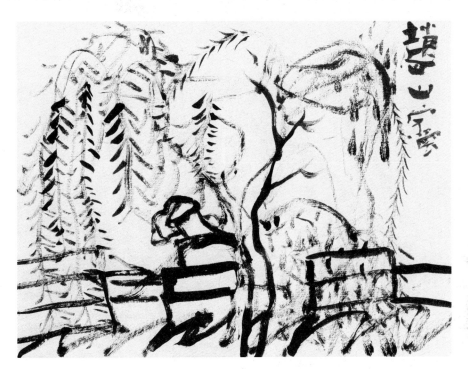

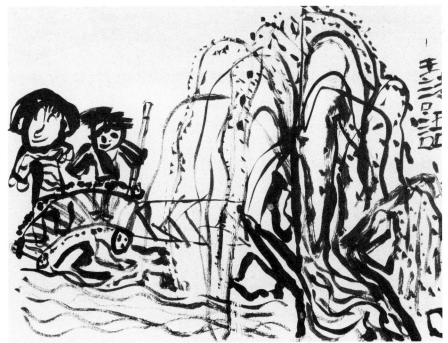

写生画 / 水墨纸本
25cm x 34cm x 2

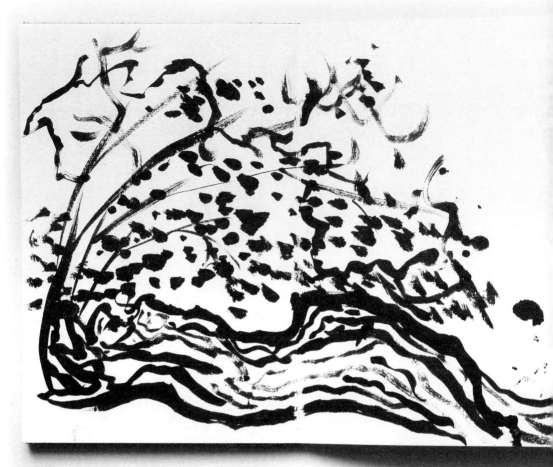

写生画 / 水墨纸本

25cm x 68cm

苏州汉柏写生教学现场

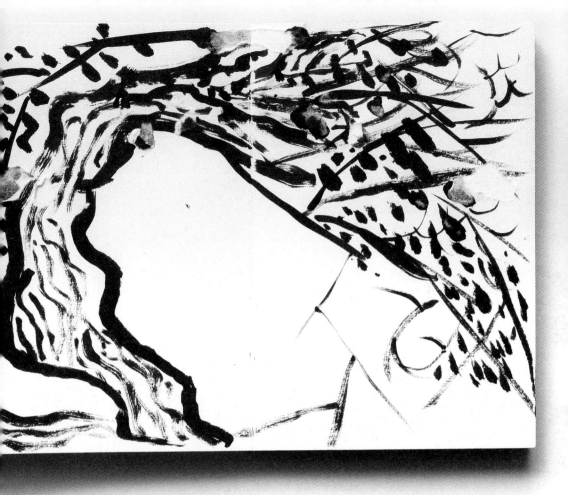

大器玩成

1. 导言

景德镇是一个维系传统工艺与堆砌文化传说的梦幻之地，传统手工的技能依旧支撑着现代创造的骨架，所有在此的艺术家与工匠都明白传统走向当代的必要，而纷纷以自己充满意趣的创造与生命体验，提供着通往未来的多种途径。

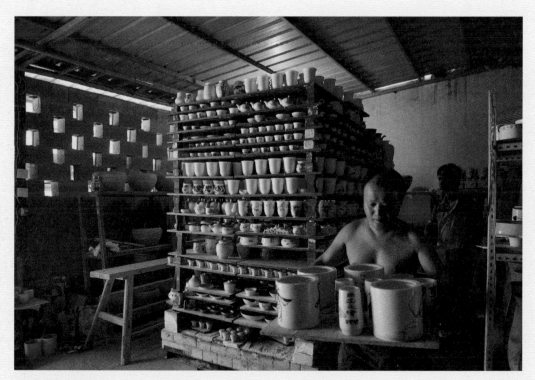

孩子们的作品出窑了

2. 教学按语

这些青花器作品本身也是温暖的，它越接近我和孩子们就越发显出温润质感。带回家，日复一日的共同生活，当双手拥抱它时，就能体会这样的温情，这距离越近，美就越发深厚。这里不是严峻、崇高、遥远和需要仰视的世界，而是一个亲密无间的家，这些作品将滋润与亲和融入情趣的家中，温润的家庭是不会寒酸的。

参观陶瓷制作工艺

画瓷教学现场

3. 点评反思

这是孩子笔下的魏晋造像，画面上跳跃飞舞的点线、古拙生动的形式结构里凝聚着孩子的激情。青花与造像这两种形式与内容如此巧妙地结合起来，与孩子独立、自由的表达和创造融合在一起。这过程，既是接受、传承文化的过程，又是发展创造的过程。

透过文字，孩子们在物象、意象、心象的空间自由驰骋。这件作品笔法变化多端，中、侧、绞并用，十几个字穿插自然又统一协调，整体气度雍容而博大。横、竖、斜线为主旋律，然而其妙处，其生命之光在为数很少的圆点上，几个圆点如泉水叮咚，使整幅作品有了活水之源，与瓷盘外轮廓的大圆之间形成了美妙的和声。

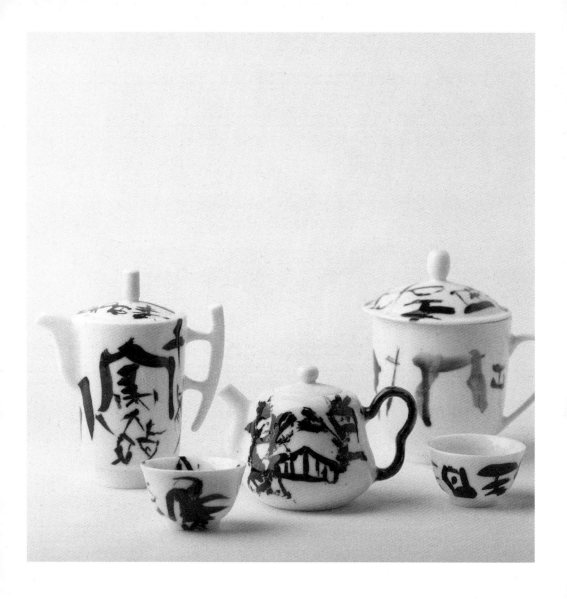

写生画 / 水墨纸本
25cm x 68cm

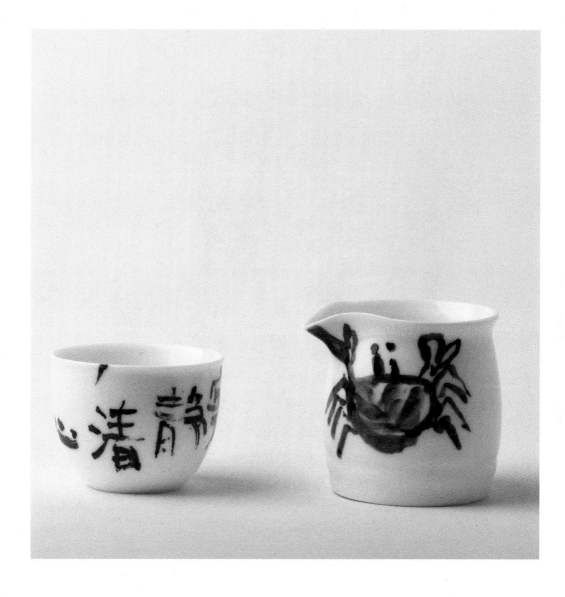

写生画 / 水墨纸本
25cm x 68cm

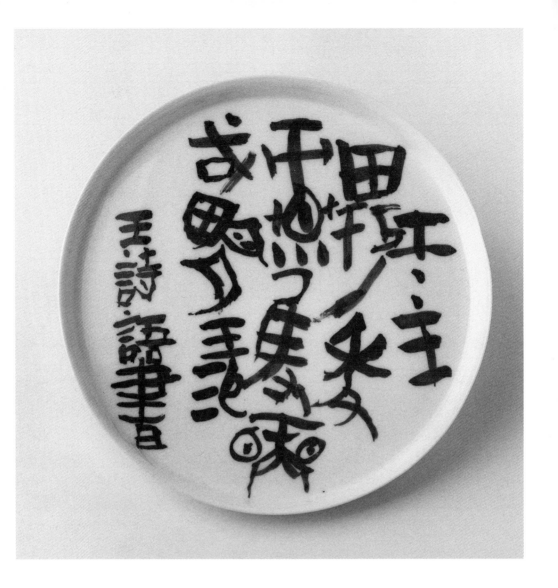

写生画 / 水墨纸本
25cm x 68cm

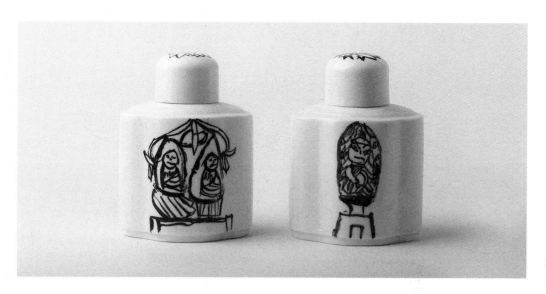

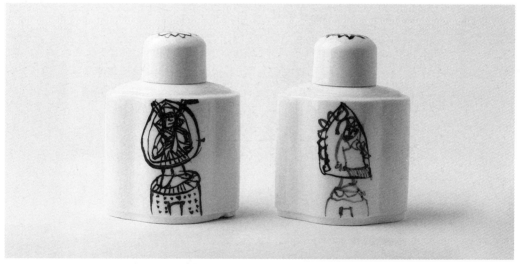

写生画 / 水墨纸本

25cm x 68cm

第五章

薪火传灯

收藏有道

1. 导言

徐徐展开的手卷，如蝴蝶翻飞般开合的册页，舒卷折叠的扇面，这些古老经典的形式敞开怀抱面对孩子们的欢喜与惊叹，让他们看到了传统艺术沉淀的内涵以及无限的持续发展的可能性。

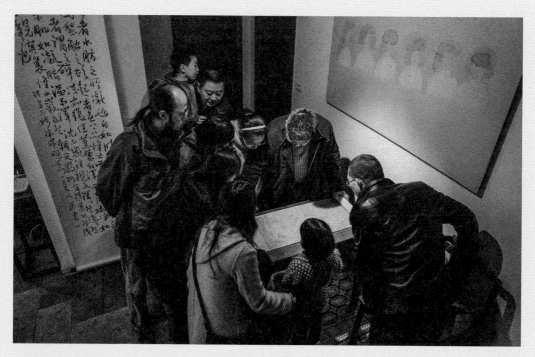

观赏书画收藏家藏品

2. 教学按语

在我们书画教学中以怎样的眼光来对待传统，研究传统，结合儿童心理生理特征，有选择、有批判地继承传统，发展出既有传统文化内涵，又有儿童自身特点的书画教学之路。这也是一条孩子们赖以自我确立与自我独立之路。让他们逐步感悟真正的优秀传统，并对其产生情感、价值认同，以及对传统未来前景的自信。

3. 点评反思

孩子们一次次与大师交流，一次次与杰作相遇，春风化雨，润物无声。相信这每一次的遭际，都会化为一颗蕴含艺术生命的种子，在孩子们的心中生根、发芽，直至长成参天大树。

教学活动本身具有深厚的历史寓意，让我们翻阅回顾画册，从一个个教学现场到一次次活动和一张张作品，从艺术教育的本质到文化史和思想史的深处，它已超越教学本身，直指孩子们的心灵。

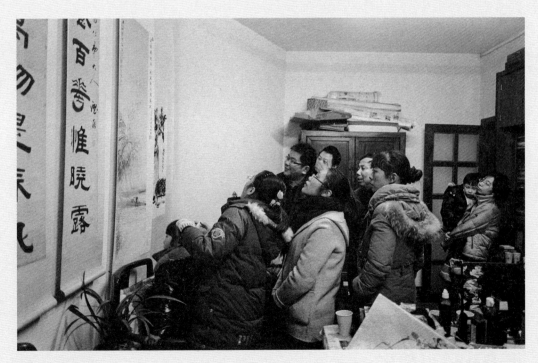

观赏书画收藏家藏品

参观上海笔墨博物馆

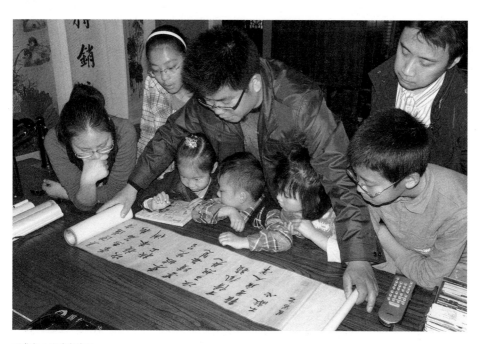

观赏书画收藏家藏品

参观博物馆及收藏家藏品

第二节

文房雅玩

1. 导言

文房雅玩在中国文化史上曾占有重要的地位，砚与笔、纸、墨，合称"文房四宝"。专家学者们向孩子讲述它悠远的发展与传统经历，还有其深厚、丰富的历史文化内涵。砚作为文房用具，集诗、书、画、雕刻、金石诸艺于一身，不但给人独特的审美情趣，也为中国的历史文化留下了不可磨灭的灿烂辉煌的印记。

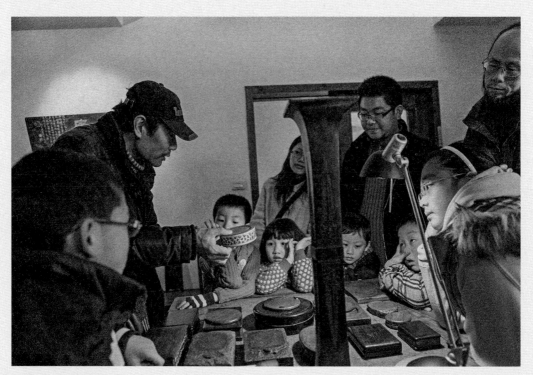

观赏书画收藏家藏品

2. 教学按语

构一斗室，相傍山斋，内设茶具，以供长日清谈，寒宵兀坐，幽人首务，不可少废者。孩子们借助这天地间之菁华，品茗、赏器、知礼，一洗尘俗，悠然与自然相亲。他们对案闲坐，晤言良师益友，发焚香伴茗之思古幽情，茶在这里散发着淡雅幽谧的世外清香。艺术家平常的生活休闲方式，对孩子有着潜移默化之功。

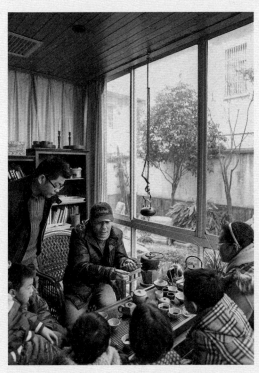

拜访艺术家工作室

3. 点评反思

瓦当是古代寻常的建筑材料，然而富有睿智巧思的先民，却极尽美化之能事，在瓦当这碗口般大的面积上，或图或书，创造了别具情趣的瓦当艺术。孩子们学习创造瓦当艺术的先民们的奇特之构思，自由之文字，新鲜之手段，点画之间一派天成洒脱的意境，炽烈地涌动着浪漫主义的气息。

砚的使用常使人忘记砚的制作。制砚是个清静且精细的活儿，内心浮躁者无法适应，在文房中它是最沉稳、最厚重的东西。这一工艺也让孩子懂得，书画工具的制作和追求，势必成为书画创作的专业需求。

坐在紫砂艺术家充满画意的家中，品茗赏壶，蕙兰暗香，茶水鼎沸，伴随着窗外菲菲的细雨，大师飞舞的刻刀下幻化出青竹两竿，游鱼数尾，似春雨润物般滋养着孩子们的艺术心田。

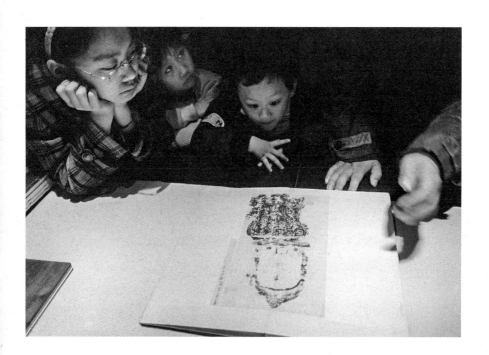

碑帖赏析教学现场

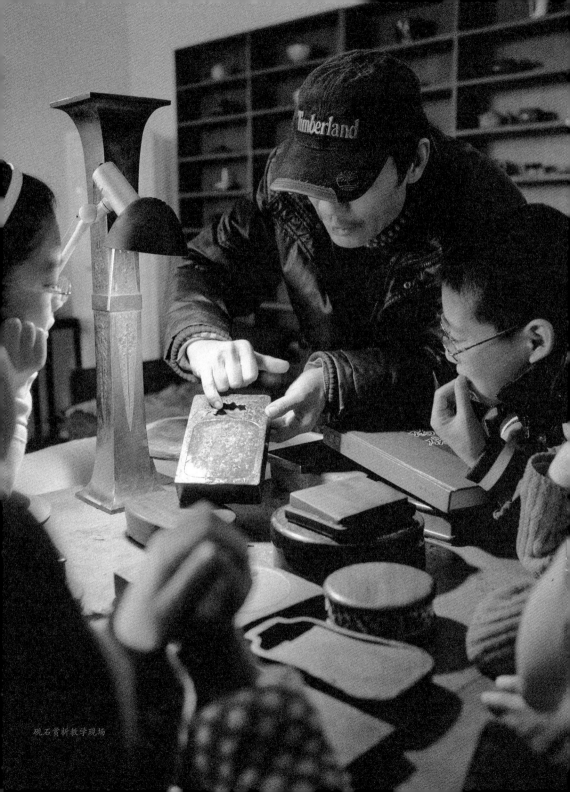

砚石赏析教学现场

砖砚制作教学现场

瓦当书画 / 水墨纸本

20cm x 20cm x 8

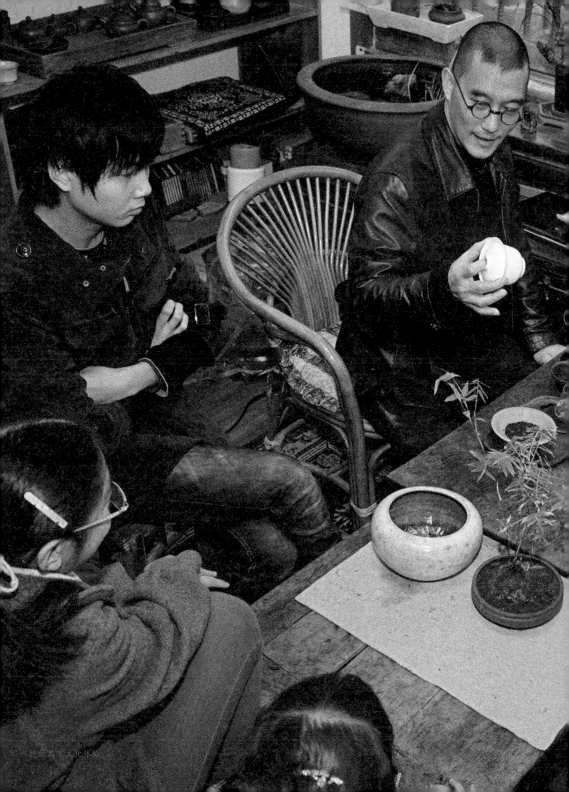

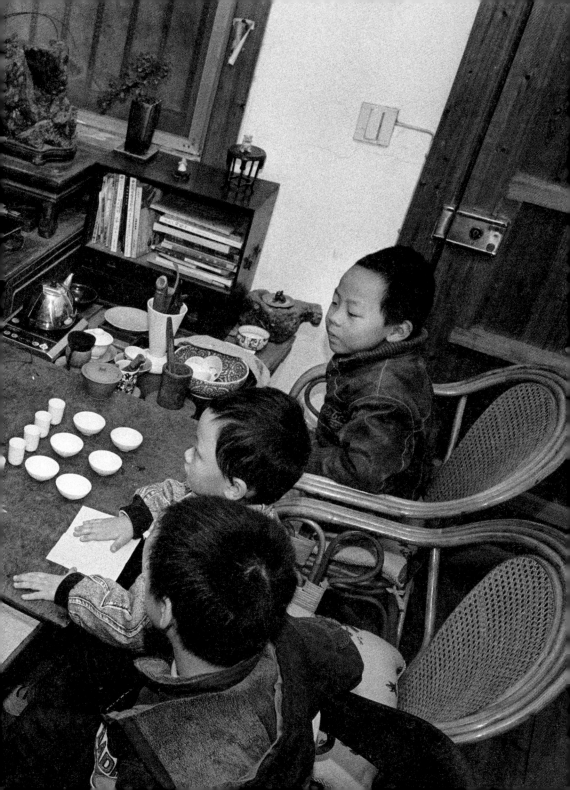

第三节

传承守望

1. 导言

目前，少儿书画的教育从根本上讲，它抛弃了对人的养成，更多的只是在追求表面的民族特色与肤浅的水墨技巧，甚至成了美术教育中的"应赛（比赛）教育"、"应展（展览）教育""应试（考级）教育"。教育的目的在于育人，因此我们需要做的就是回归到教育的本体，回归到书画发展的自律性进程上去，就是要书画教育接上中国文化的血脉，接上"先器识而后文艺"的精神，唯其如此，我们才能培养出真正能认同经典文化、具备传统素养的新一代中国孩子来。

拜访无锡纸马传承人工作室

2. 教学按语

"寒夜客来茶当酒"，孩子们做客艺术家家中，这里是画家与读书作画、日常生活交融的空间。画家画室生活的意境深远，内在涵养则显情趣盎然，从画室的内在布置、书籍陈列、古书画器物的摆设，都隐约可以体会到艺术家的性格与气度，以及发生在画室中的趣闻轶事。画室风景是一种文化，孩子们考察画室生活，不仅仅在于探寻来龙去脉，更是探知其背后深藏着的艺术家的创作心路和深厚的人文精神。

独树一帜的无锡纸马

3. 点评反思

惠山泥人呈现的是平民百姓对艺术的本能追求，那是乡土文化之根，它丰富的文化内涵和质朴的艺术表达方式，能折射出背后广袤的历史文化、商业活动、风俗信仰的演变与地域性格。斯土斯民，吾乡吾风，在这个视角上去观照泥人的前身后事，才有其恰当的认识。

无锡纸马，有着特别绚烂的面目与独树一帜的工艺价值，红绿甜俗的色相与无锡善于迎合味觉的甜食，与团团一股香的惠山泥人大阿福一起，构成了吴地文化特有的审美品位。孩子们用饱含激情的画笔在木板上纵横洒脱勾勒出各路神仙，真是艺在刀笔下，道在人心中。

技进于道，书画装裱工艺是中国古代最杰出、最伟大的工艺之一，依赖它，数千年的文明与艺术如此完整地保留下来，完美地呈现在我们眼前，这是何等神奇的一门技艺啊！看大师的示范，领略记忆与智慧，幼小的十指与心相通，一起沉醉于游艺世界之中。

孩子们比艺人更自由，他们心中的爱和喜欢直接就变成了手下的泥人。只有如此，方能一往情深，"得其环中"。想要分析这些作品，又如镜中花，水中月，羚羊挂角，无迹可寻，"超以象外"。

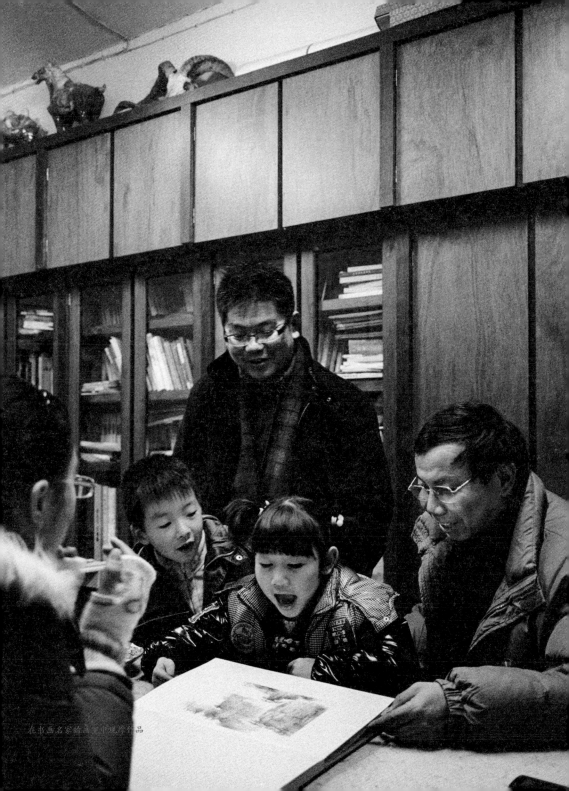

在书画名家的画室中观摩作品

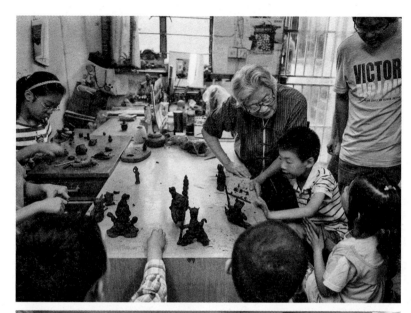

拜访惠山泥人工艺大师

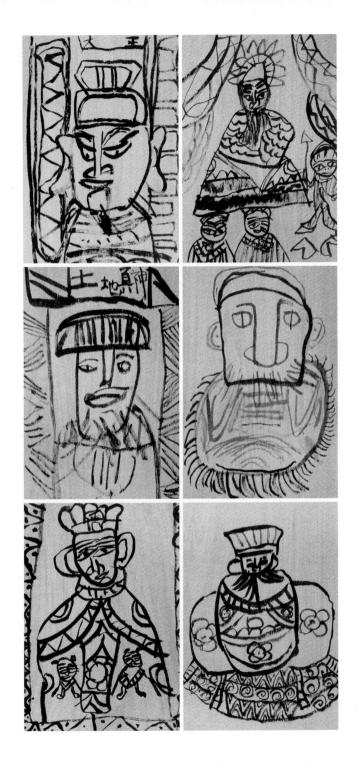

纸马 / 水墨木板
30cm x 22cm x 6

纸马拓片 / 油墨纸本
30cm x 22cm x 4

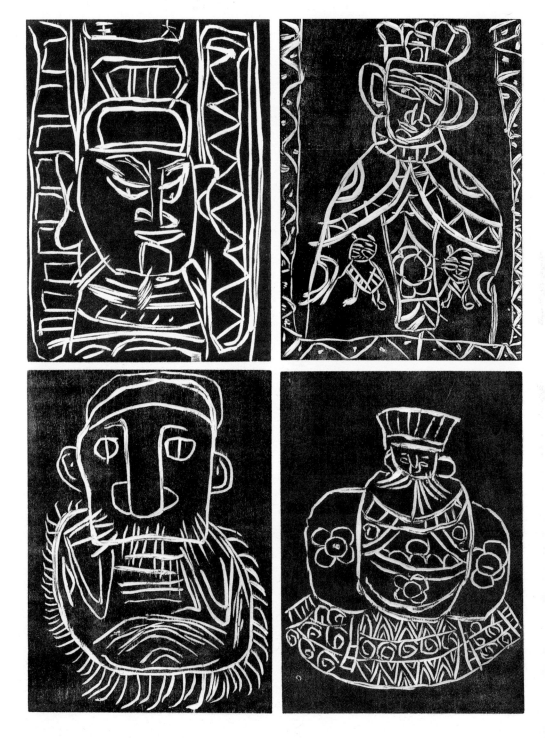

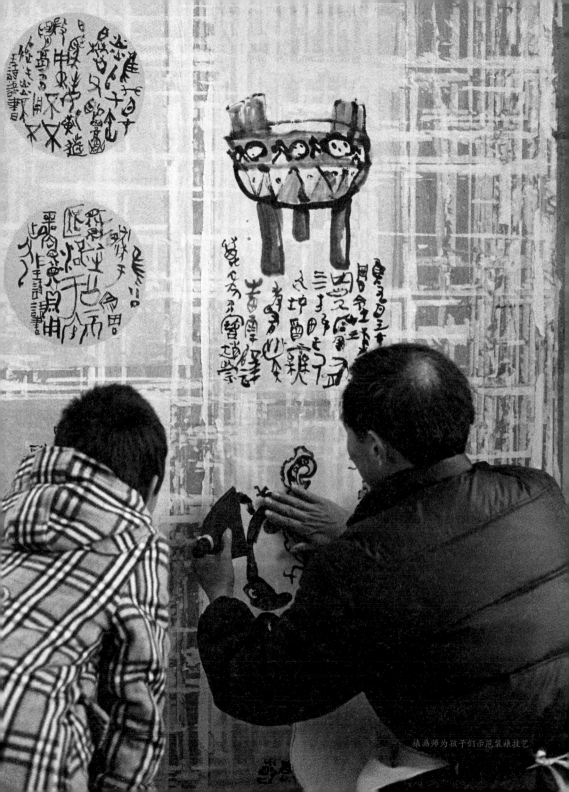

裱画师为孩子们示范装裱技艺

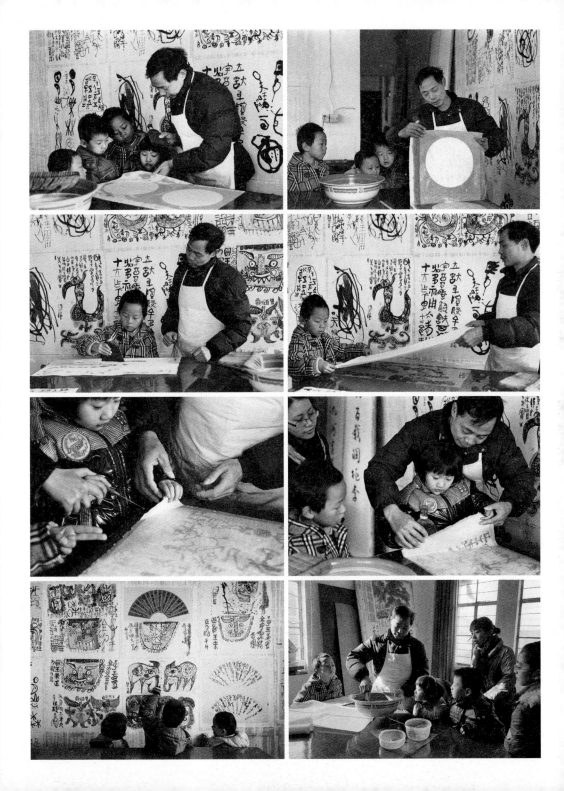

考察苏州枫桥寒山寺扫尾唐贵村

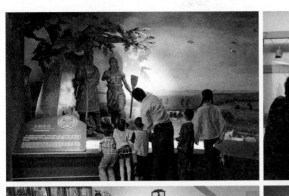
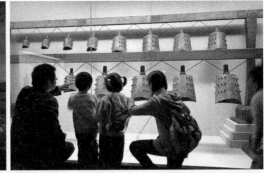

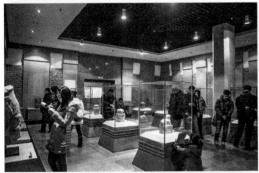
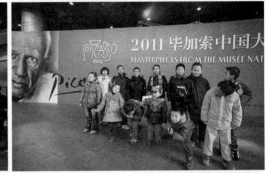

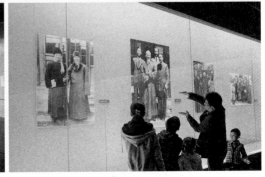

从小培养孩子们在博物馆、美术馆观摩艺术的习惯

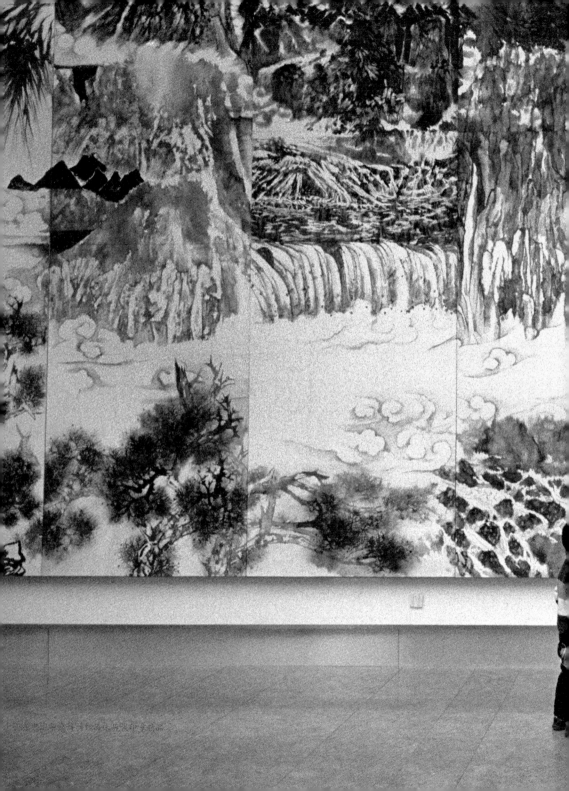

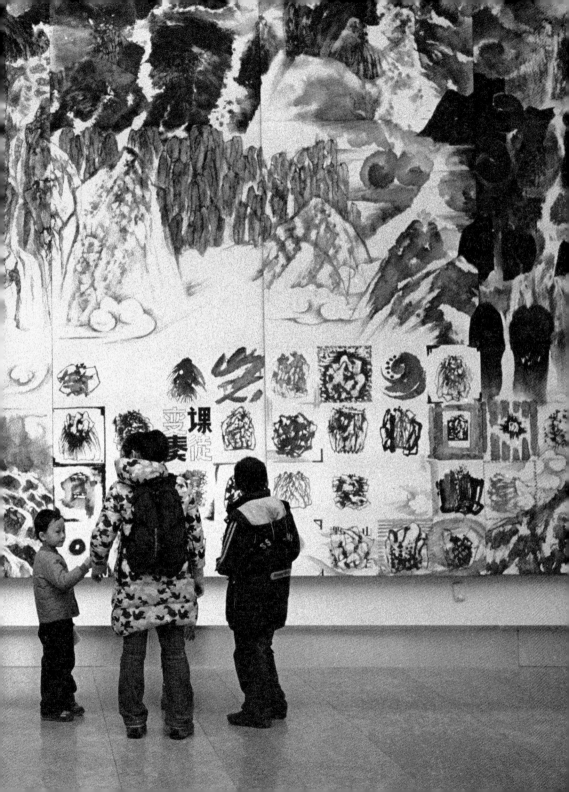

	
二〇一一年三月二十六日	宜兴参观长乐弘陶庄、画刻紫砂杯、吴志强先生指导　／宜兴
二〇一一年四月三日	苏州光福寺观摩石刻及汉柏写生活动　／苏州光福
二〇一一年四月十六日	无锡市博物院观看徐悲鸿、齐白石精品画展　／无锡市博物院
二〇一一年四月十七日	江阴纸马村考察纸马艺术　／江阴
二〇一一年四月二十八日	古书画收藏家高亚峰先生家中欣赏古代书画　／高宅
二〇一一年五月二十一日	参观古代石刻佛像展　／保利会所
二〇一一年六月四日	工艺大师喻湘涟工作室参观佛像制作　／喻宅
二〇一一年八月二十日	中国湖笔博物馆、湖州市博物馆参观活动　／湖州
二〇一一年八月二十一日	浙江绍兴三味书屋、沈园考察活动　／绍兴
二〇一一年八月	设计、制作画册　／王俊工作室
二〇一一年十月二日	扬州博物馆参观学习、大明寺、平山堂写生活动　／扬州
二〇一一年十月十二日	丹阳石刻博物院园南朝石刻写生　／丹阳荆林
二〇一一年十一月四日	参观亚洲邮展　／无锡
二〇一一年十二月十日	油画艺术家章岁青作毕加索艺术讲座　／章宅
二〇一二年四月十八日	参观毕加索艺术大展、娄东二王画展　／上海
二〇一二年四月二十八日	马王堆文物精品展、傅山书法展　／无锡市博物院
二〇一二年五月十七日	明清竹刻艺术特展、陕西韩城青铜器展　／上海博物馆
二〇一二年七月八日	景德镇考察、画瓷活动　／景德镇
二〇一二年七月十二日	龙尾山砚山村考察、采集砚石活动　／婺源
二〇一二年十月四日	苏州甪直保圣寺、东山紫金庵考察写生佛像艺术　／苏州
二〇一二年十月五日	东吴博物馆参观考察、石崆庵写生活动　／苏州
二〇一二年十一月十一日	小器作大观文房用具展　／无锡市博物院
二〇一三年四月六日	朱仙镇木版年画、巩义石窟寺、巩义宋陵、龙门石窟、神后钧瓷遗址／河南
二〇一三年四月十三日	苏州博物馆参观吴门画派之沈周特展　／苏州
二〇一三年五月一日	海上生明月中国近现代美术之源流、幽蓝神采元代青花瓷器大展　／上海博物馆
二〇一三年九月一日	徐州博物馆、徐州汉画像石艺术馆考察活动　／徐州
二〇一三年一月二十一日至二月六日	参观中国巨联书法展　／无锡市博物院
二〇一四年一月十八日	电视台自拍摄写春联活动　／无锡三鑫会馆
二〇一四年四月七日	张大千临摹敦煌壁画精品展　／无锡市博物院
二〇一四年四月十七日	明清时期广东传统工艺精品展　／无锡博物院
二〇一四年七月四日至十一日	陕西省博物馆、麦积山石窟、柳湾彩陶博物馆、炳灵寺石窟、敦煌石窟　／陕西、甘肃

《伴随艺术成长》纪要

二〇一〇年九月一日　课题立项为《感悟与传承》，并请先生题字　/　问字楼

二〇一〇年九月二十日　与尹少淳先生商议课题、并请先生题字　/　陕西榆林

二〇一〇年九月二十五日　研讨教学课程设计及活动安排

二〇一〇年十月三日　《感悟与传承》画册第一次编写会议，确定编写体例，制作　/　王俊工作室

二〇一〇年十月七日　考察鸿山遗址、吴文化博物馆与高子水居　/　无锡

二〇一〇年十月十二日　太湖管社山庄写生活动　/　无锡

二〇一〇年十一月二日　商议文案、绪论草稿　/　王俊工作室

二〇一〇年十一月十四日　与钱初熹先生讨论课题并邀其写序文　/　南京

二〇一〇年十一月十五日　参观上海博物馆、笔墨博物馆、上海艺术书店　/　上海

二〇一〇年十一月二十六日　商议教学课程、活动安排、赏析装裱后的学生作品　/　王俊工作室

二〇一〇年十一月二十八日　制作《感悟与传承》幻灯片　/　王俊工作室

二〇一〇年十一月十八日　江南大学陶艺雕塑工作室活动、贺文忠先生作指导　/　江南大学

二〇一〇年十一月五日　茶文化体验活动、贺文忠先生作指导　/　贺宅

二〇一〇年十一月七日　碑刻博物馆活动、黄稚圭先生作指导　/　无锡碑刻博物馆

二〇一〇年十二月十日　参加古琴研究会雅集活动　/　无锡市图书馆

二〇一一年十二月七日　古文物收藏家钱士党先生家中观摩　/　钱宅

二〇一〇年十二月十五日　画家吴宇华先生家中人物画写生及青花瓷鉴赏活动　/　吴宅

二〇一〇年十二月十四日　江南大学版画工作室版画制作活动、邓彬先生作指导　/　江南大学

二〇一〇年十二月十八日　金石书画家胡伦光先生家欣赏古代金石拓片并指导学生练习金文　/　王俊工作室

二〇一一年十二月二十八日　裱画工作坊参观学习活动、倪瑞喜作指导　/　胡宅

二〇一一年一月二十日　书画家尤剑青先生家中学习观摩活动　/　倪宅

二〇一一年一月二十三日　杭州西泠印社、浙江博物馆、美术馆参观活动　/　尤宅

二〇一一年一月十八日　许炎工作室观摩竹刻艺术　/　杭州

二〇一一年二月五日　苏州博物馆、扇庄、园林参观写生活动　/　许宅

二〇一一年二月八日　江苏省美术馆、南京博物院、总统府参观活动　/　苏州

二〇一一年二月十三日　书画家尤剑青先生家中学习观摩活动　/　南京

二〇一一年二月十七日　商议画册文字稿　/　王俊工作室

二〇一一年二月二十三日　金石书画家王大濛先生家中赏砚、品壶　/　王宅

二〇一一年三月十三日　无锡书画家博物馆参观二玄社复制历代名画展　/　运河公园

二〇一一年三月二十日　无锡市博物院参观青铜器精品展　/　无锡市博物院

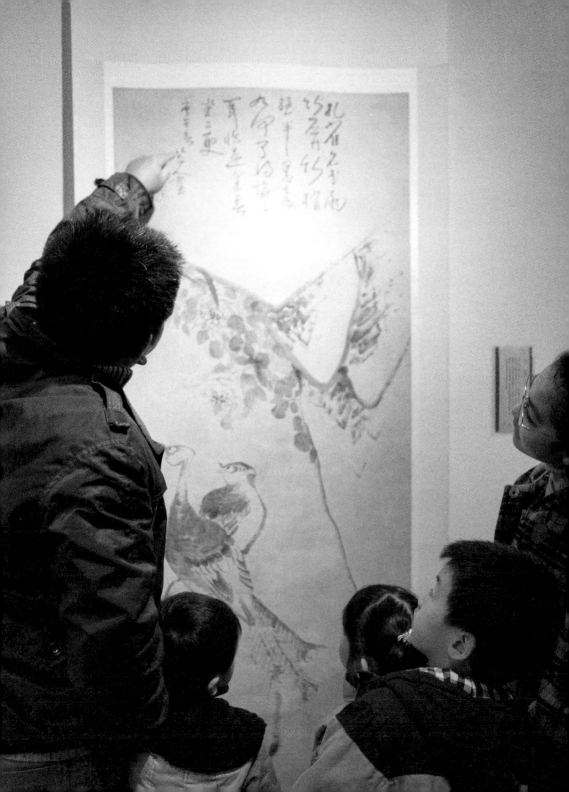

四个家庭，种了一块『教育试验田』

5月14日，星期六，上午9点，美术老师华斌家的画室里来了四个小朋友，他们中两个是小学一年级，两个还是幼儿园中班。一周不见面了，四个孩子聚到一起，叽里咕噜扯扯老空，嘻嘻哈哈一阵嬉闹。当着华老师的面，磨磨蹭蹭数分钟后，开始磨墨涂鸦。

你以为这里是个"辅导班"？不，这里不收费，不学文化课，不为升学，也不为考证，这是四个家庭联手开发的一块"教育试验田"。"试验田"搞了一年，有获奖之类的成果吗？没有。为什么还要搞呢？孩子说"喜欢"，家长说"越来越觉得有意思"。

"试验田"里人人都干活，自助式"教育小社区"。

四个家庭的男主人，在锡城不同的单位工作，但都有艺术爱好，他们和华斌老师构成了一个朋友圈，人称"4+1"。家长聚会，有时孩子也缠着、跟着，去年六月，大家聊到孩子教育，忽然想出一个主意，利用朋友间的资源优势，尝试一下"自助式"的教育试验。

眼下，各式家教五花八门，难道还缺一个"家教班"？这几位家长可都是有想法的人，他们选择了一个貌似很大的主题——"感受传统文化"。"现在的孩子有学奥数的，有学英语的，有为了考级、升学才去学艺术的，就是老祖宗的文化少人理会了，这个'根'被淡忘了，为什么呢？人太功利了，因为不能挣分数啊。"说到最初的动议，家长之一的王俊如是说，"探索是件有意思的事，不从众，正是我们的主张。"

课间品一杯清茶

朋友圈气味相投，大家简单一分工就开始干活了。华斌做指导老师，四个家长——爱好书法、竹刻的孙先生做华的助手，在一家刊物做编辑的赵先生协助华做"课程"策划，在大学做老师的王俊负责跟踪拍摄，在媒体工作的吴先生负责文案，他们一路全程记录，还要整成一本书呢。这块"试验田"开始是粗放型，后来越种越精细。虽然大家居住分散，但为了孩子，结成了一个自助式的"教育小社区"。

从混沌到自由的教育，让天性生长。

传统文化是个大题目，就像面对一个巨大的饼，孩子们从哪里"啃"起呢？当然是选择有形象感、距离孩子感觉最近的书画艺术。华斌是国家美术课程标准实验教材编委会的副主编、无锡市美术教育学科带头人，但在教育方法上，他并没有向"标准"看齐，而是提倡"从混沌到自由的教育"，由"感"到"悟"再到"传"，让孩子以感悟代替模仿，发挥自己的想象力和创造力。

让孩子的天性自然流露，是家长们最坚定的选择。去年秋天，孩子们来到书法家胡老师家，胡老师对古文字颇有研究，他先讲了一点甲骨文常识。吴赜隐小朋友此前也了解一点甲骨文小知识，他一时"技痒"，马上提问，"你会写甲骨文的'吴'吗？"胡老师写了一个，吴赜隐继续追问，"你知道'吴'字还有几种写法吗？"胡老师被逗乐了，投入地和孩子们交流起来。一次，孩子们参观江南大学设计学院吴教授的工作室，吴教授收藏青花瓷片，他给孩子们讲青花瓷的艺术特点，讲收藏知识，请大家欣赏藏品。他想让一个孩子当模特，现场写生。孩子们不懂什么叫"模特"，不敢接招，只有赵崇云小朋友愿意试试。后来，画纸上渐渐出现了赵崇云的身影，其他小朋友觉得很好玩，纷纷嚷着要求给吴教授当模特。吴教授好开心，临别时，给每个孩子赠送了青花瓷片。

看"鸿山"、寻"纸马"、访"紫砂"撒点乡土文化种子。

这是记者采访中最感到意外的地方——不论是华斌，还是这四个家庭的家长，他们都认为要向孩子传递"本土文化基因"。

这几位家长，除了本职工作，都有自己的爱好，有的是无锡古琴研究会会长，有的是曾经拿过美国《国家地理》全球摄影大赛中国赛区一等奖的摄影师，有的则是竹刻爱好者，他们感觉现在的孩子吃洋餐、看洋书、说洋话，可那么经典的传统文化在孩子们身上没了影子。既然要种这块传统文化的"试验田"，首先要播撒的就是吴文化、乡土文化的"种子"。

孩子们先后走进鸿山遗址博物馆，了解吴地先人的历史与生活；到江阴去了解"纸马"等民间艺术的造型手法，让孩子们知道《大闹天宫》、《哪吒闹海》这些动画片中很多人物的造型设计，就是借鉴纸马的表现手法；到宜兴丁蜀镇了解紫砂文化，孩子们每人画了一幅画，由华老师和家长孙先生刻在茶壶上，烧制后，赠送给各位家长。

在苏州扇庄体验传统手工艺

不太在乎社会化教育认可，他们看重自己的收获。

　　作为一位有成就的美术教师，华斌为什么会用心投入到这块"试验田"中去呢？他有自己的主张和见解。华斌认为，家庭文化背景是个体的小文化背景，其特点是多元和不可复制，优点是个体差异，缺点是不具社会化教育意义，但就文化本身的多元而言，这又是一种优势。"选择感悟传统文化这个主题，从书画教育入手来做实验，其实十四五岁的孩子最合适，但当下的教育环境，已经不允许这么做了，家长都'输'不起啊。"华斌说，"这几个家长是由于志趣相近，才相互激励着试一试的。"

　　王诗语小朋友模仿汉画像砖人物，画了一幅《满院茶烟》，刻在茶壶上后，作为父亲的王俊

逛书店让孩子们从小养成爱书的习惯

特别喜欢，在他的眼里，童心、天趣、孩子的灵气，就是最美的，女儿笔下的线条，见证了成长，做父母的可以独享这份亲切。或许，这正印证了华斌的说法，个体的小文化背景，是一种优势。这几对夫妻大都有高等教育的经历，乐意接纳并喜欢这样的个性教育，他们看重自己的收获，而不太在乎社会化教育的认可。

"教"与"学"彼此轻松 探索教育的"快乐之道"。

这里不是"家教辅导班"，没有家长付费之后有所期待的"指标"，所以"教"与"学"彼此轻松。

最有意思的是书法教学，华老师不像那些"家教班"，一上来就让孩子练颜体、柳体，让家长有成就感。他让孩子先感受材料——强化材料"好

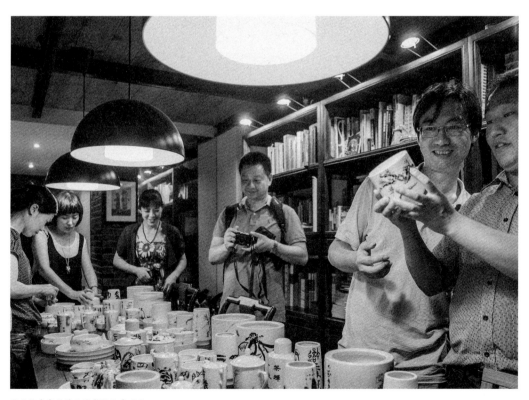

孩子们丰富的作品让家长欣喜不已

玩"的地方，比如让孩子感受笔墨在宣纸上渗化的过程；比如，一般孩子都喜欢鲜艳的原色（红黄蓝），对朴素的颜色不敏感，华老师就通过浓淡的变化，让大家感受其中的奇妙；孩子们平时用硬笔，华老师让他们通过大量的涂鸦，体验毛笔粗、细、正、侧、逆着运用的感受。孩子开始练字了，华老师还不按常规出牌，他先教孩子认、写甲骨文。因为，在人类的童年，最古老的汉字是"画"出来、"刻"出来的，而不是"写"出来的。甲骨文中许多字都是象形字，含有孩子们喜欢的绘画元素。"以一个'马'字为例，最早就是画一个象形的'马'，就是后来的繁体字，最后的一笔还是四点，象征马的四条腿，好玩不？如果你直接教孩子写一个正楷字'马'，那会少了不少趣味，也少了知识。"华斌说，"儿童书法教学里有很多东西可以探索"。

每一次出门考察，家长们都是参与者。孩子的母亲有的是会计，有的是医生、教师，自从有了这块"试验田"，妈妈们也和"文化"贴近多了。开始去博物馆，孩子们像春游一样开心，到了馆内就开始撒欢，家长们注意到这个问题后，特地对孩子进行礼仪教育。从此，"习惯养成"也作为一个议题，贯穿于"教育实验"之中了。

如今，有关这几个小孩的教育实验已经编撰成书，即将由中国城市出版社出版，家长的视野很开阔，为的是便于对外文化交流。教育部艺术教育委员会委员、国家美术课程标准研制组组长尹少淳在通览书稿后说：社会是更开放的教学空间，丰富的文化弥漫在这一空间之中。华斌和一群家长带领儿童深潜其中，他们扮演的是引领者、启发者、提问者、倾听者、解惑者的多重角色，此种方式乃是对中国传统的美术教育的敬礼与还原，因为中国古代美术教育绝非仅执着于技能，而力求在琴棋诗书中熏染，在自然山水中陶冶，令习者沉浸于一种整体的氛围，技能与修为相互推进，最终成全美术之人。

孙昕晨　于无锡日报社

心灵境像

记录永远只是事实的片面。历史如此，现实同样如此。这本书的完成，也只是四个家庭围绕一个理想进行的教育实验的片面记录，并无法记录进行中的微妙瞬间和心理经历，也无法记录课程在教室外进行的平常时光。在长达一年半的时间里，四个家庭以及老师和周围朋友的家庭作为主题的外围也参与到了这个充满乐趣、悬念和变数的过程中。老师和家长们在进行中不时地进行着观念的交流和探讨，同时，摄影家的镜头，也自然从孩子的学习扩大到了整个案例的进行，包括家长们的讨论和外出的聚会。冬去春来，花落花开，孩子们在嬉笑与专注间涂抹着他们的世界，也在渐渐地长大。当一页页无法复制的作品平铺在斜阳之下时，所有的参与者无不欣喜地看到了一个语言无法渗透的心灵境象——我们未必有过这样的过去，但孩子们完全可以从这个起点走向未来。

凝视着这些照片和作品，我们深情地回望，但俯仰之间，已为陈迹。暂时的记录虽以结集的形式凝固，本案却并没有终结。就像孩子们的成长一样，这本书只是他们刚刚换下来的穿不下的衣服，这件旧衣服未必有人愿意去穿，但却是特殊裁剪方式的证明。因此，这也是一件换下来的新衣服，对于孩子来讲，这已经是过去，对于局外人来讲，这也许是梦想，未必是将来。当灯光下的大人们反复探讨着照片和文字时，孩子们正酣睡在梦乡，当我们议论着这是一本什么书时，也不断地自嘲着我们的蔽帚之情。这是一本摄影集，还是作品集；这是他山之石，还是自恋之镜；这是教科书，还是文艺论；这是传统，还是颠覆；这是启蒙课，还是导师制；这是美术课程，还是文化之旅；这是贵族教育，还是形式主义？最后，这能模仿吗，这会误导吗，老师能认吗，家长能信吗，社会能做吗？谁也不能预测它的意义和价值，大或小、高或低、有或无。

在漫长的艺术史上，伟大的艺术家们不仅仅于形式、手法和技巧上寻找自我，更执着于对真、善、美的深层关怀。他们既是传统最好的继承者，更是新传统的建立者。因为，每个时代最好的艺术，都源自传统，也终将成为传统。我们的教学以自己的声音回应伟大的传统，必将召唤将来的追随者。

天何言哉。最大的意义莫过于仰望星空的无语，自然的美术没有人间的桎梏。而最接近自然的孩子们，当他们的笔在历史与天性的水乳交融中给予了我们最有力的证明后，我们有理由相信，感悟与传承，是我们和他们的完美合作，也是爱他们、爱艺术的深情回报。

王俊　于江南大学

作者简介

王俊，执教于江南大学设计学院视觉传达系，担任江南大学设计学院摄影工作室负责人。

致力于书籍设计、摄影、传统文化研究与设计。2006年获首届美国《国家地理》全球摄影大赛中国赛区人物类一等奖。设计著作有《版面设计》、《型录设计》、《李正说园》、《感悟与传承》等，发表学术论文于《中国摄影》、《美术观察》等杂志。

华斌，中国教育学会会员，江苏省美术教育学会理事、江苏省教育厅美术学科专家委员，无锡市美术学科带头人，无锡市名师，无锡市中小学名师工作室导师，梁溪区名师工作室导师，梁溪区教师书画团团长。

师承桐荫楼、二观堂诸先生，多次在国内外成功举办书画篆刻展，出版《感悟与传承》（江苏人民出版社）、《闹红精舍课徒画稿》（凤凰出版社）、《品砂》（凤凰出版社）、《说文解字形义考证》等学术专著，并担任教育部课程改革实验美术教材副主编。

致谢

感谢以下关心儿童、关注美术教育以及
中国传统文化传承的单位和同仁们

上海博物馆　　　　　　　尹少淳先生　　孙　磊先生
南京博物院　　　　　　　钱初熹先生　　裘　进先生
浙江省博物馆　　　　　　薛金炜先生　　刘德龙先生
上海美术馆　　　　　　　徐　淳先生　　陆晓明先生
江苏省美术馆　　　　　　周正强先生　　陈　刚先生
浙江省美术馆　　　　　　贺文忠先生　　余赛青先生
西泠印社　　　　　　　　谭福兴先生　　陆履俊先生
无锡博物院　　　　　　　黄稚圭先生　　黄　胜先生
无锡碑刻博物馆　　　　　钱士党先生　　金文伟先生
无锡博物馆　　　　　　　吴宇华先生　　陈　实先生
江南大学　　　　　　　　邓　彬先生　　胡雪藕女士
苏州博物馆　　　　　　　胡伦光先生　　吴　萍女士
无锡古琴研究会　　　　　倪瑞喜先生　　朱亚菊女士
无锡书画博物馆　　　　　尤剑青先生　　蓝普生先生
鸿山遗址博物馆　　　　　许炎先生　　　朱宗明先生
宜兴长乐弘陶庄　　　　　王大濛先生
中国湖笔博物馆　　　　　王　健先生
湖州市博物馆　　　　　　徐秀棠先生
丹阳石刻博物园　　　　　吴志强先生
扬州博物馆　　　　　　　赵仁献先生
上海世博会中国馆　　　　周玉忠先生
景德镇古窑博物馆　　　　高亚峰先生
景德镇三宝艺术村　　　　喻湘涟先生
苏州甪直保圣寺　　　　　陈学铭先生
苏州紫金庵　　　　　　　章岁青先生
北大资源学院汉字艺术实验基地
东吴博物馆

图书在版编目（CIP）数据

地域文化传承与儿童美术教学 / 王俊，华斌著 . —北京：
中国城市出版社，2019.2
（伴随艺术成长）
ISBN 978–7–5074–3157–5

Ⅰ.①地… Ⅱ.①王…②华… Ⅲ.①儿童教育—美术
教育—教学法 Ⅳ.① J114–4

中国版本图书馆 CIP 数据核字（2018）第 300831 号

责任编辑：刘爱灵 杜 洁
责任校对：王 烨

伴随艺术成长

地域文化传承与儿童美术教学
王俊 华斌 著

*

中 国 城 市 出 版 社 出 版、发 行（北京海淀三里河路 9 号）
各地新华书店、建筑书店经销
北京雅昌艺术印刷有限公司印刷

*

开本：889×1194毫米 1/24 印张：$10\frac{1}{3}$ 字数：250千字
2019 年 12 月第一版 2019 年 12 月第一次印刷
定价：**58.00元**
ISBN 978 – 7 – 5074 – 3157 – 5
（904121）

版权所有 翻印必究
如有印装质量问题，可寄本社退换
（邮政编码100037）